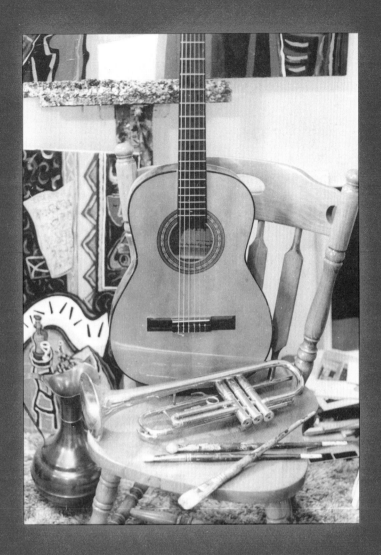

kian

NONSTOP
MISSAKIAN

NONSTOP
MISSAKIAN

LES INTOUCHABLES

Missakian internet : http://www.generation.net/studiom1
studiom1@generation.net

LES ÉDITIONS DES INTOUCHABLES
4649, rue Garnier
Montréal, Québec
H2J 3S6
Téléphone : (514) 992-7533
Télécopieur/Fax : (514) 529-7780

DISTRIBUTION : DIFFUSION DIMEDIA
539, boulevard Lebeau
Ville Saint-Laurent, Québec
H4N 1S2
Téléphone : (514) 336-3941
Télécopieur/Fax : (514) 331-3916

Impression/Printing : Marc Veilleux Imprimeur
Infographie/Graphic Design : Hernan Viscasillas
Photographie/Photograph : Gloria Cataldo (IMAGETECH)
Propos recueillis par/With the assistance of : Marie-France Lamoureux
Adaptation : Lise Goulet, Kathy Radford
Traduction/Translation : Lazer Lederhendler
Dépôt légal/Legal Deposit : 1998
Bibliothèque nationale du Québec
Bibliothèque nationale du Canada

ISBN 2-921775-39-5

Les Éditions des Intouchables bénéficient du soutien financier de la SODEC, du PADIÉ
et sont inscrites au Programme de subvention globale du Conseil des Arts du Canada.

To Hanne and Matthew

Préface

Les œuvres de Berge Missakian nous communiquent une chaleur à laquelle nous répliquons instantanément. Elles nous séduisent par leur fraîcheur et leur humour et nous obligent à regarder avec un autre œil…

Cet artiste est parvenu à un remarquable équilibre des jeux de lignes, de formes et de couleurs, si bien qu'il nous fait oublier notre propre univers. Ses tableaux prennent naissance à partir de son imaginaire, mais surtout de sa passion pour le jazz. Il sait transformer tout accessoire en image, à l'instar des grands artistes qui peuvent transcender leurs idées et leurs émotions en un art véritable, que ce soit la peinture ou la musique.

Ses natures mortes témoignent aussi d'une fougueuse et inépuisable inspiration.

Berge Missakian a su élaborer, au fil de sa carrière, un style personnel qu'on ne peut confondre avec aucun autre parce qu'il est vrai et authentique. Il s'est ainsi taillé une belle réputation et ses œuvres ne cessent d'être appréciées et prisées par les collectionneurs, tant en Amérique du Nord qu'en Europe. Cette réussite, je le crois sincèrement, est le fruit d'une longue recherche, doublée d'une grande maîtrise de son art.

En terminant, j'aimerais exprimer toute ma reconnaissance à cet artiste qu'est Berge Missakian et le remercier pour sa constante confiance en la galerie d'art que je dirige. Je lui souhaite succès et, surtout, longue vie.

Brian Brisson
Galerie Saint-Dizier, Montréal

Preface

Berge Missakian's work conveys a warmth that touches us instantly. His paintings capture our attention with their freshness and humor then invite us to look at life differently.

The artist achieves incredible balance in his lines, shapes and colors to the point that we forget our own world. Missakian's paintings stem from his imagination and from jazz. He knows how to transform any accessory into an image in the same way as only great artists can transcend their ideas and emotions in a true art form, be it painting or music.

His still-lifes reveal an inexhaustable, even incandescent inspiration.

Throughout his career Berge Missakian has cultivated a personal style that no one could mistake because it is authentic. He enjoys a fine reputation and his work continues to be sought after by collectors in North America as well as in Europe. I sincerely believe that his success is the fruit of lengthy research combined with the sheer mastery of his art.

I would like to express my gratitude to this special artist and thank him for his on-going trust in my gallery. May he have success and, most of all, a long life.

Brian Brisson
Galerie Saint-Dizier, Montréal

Préambule

En général, les peintres n'écrivent pas leur histoire. Ils expriment leurs idées, leurs sentiments et leurs pensées au moyen d'un autre langage, l'expression picturale. Pour un artiste, les choses ne sont jamais aussi simples qu'elles ne semblent être perçues et, comme plusieurs autres avant moi, je pense à Van Gogh avec ses lettres, à Delacroix avec son journal, ou encore à Sarian avec son autobiographie, je ressens, à cette étape de ma vie, le besoin de m'exprimer sur papier. Mais, d'abord, apportons une clarification quant au but visé par cet ouvrage. Il s'agit d'un document autobiographique au dessein essentiellement pictural, que je souhaite à la portée de tous. Il n'a aucune vocation académique et ne s'adresse pas de prime abord aux historiens ou aux critiques d'art. En fait, je n'éprouve nullement le besoin de justifier mon œuvre par des écrits laborieux, car elle trouve son essence véritable dans son authenticité et ne requiert donc pas de verbiage interminable.

Ces souches qui me collent à la peau...

D'origine arménienne, je m'appelle Berge Missakian. Je suis né en 1933, en Égypte, plus précisément à Alexandrie où j'ai vécu les 18 premières années de ma vie.

D'aussi loin que je me rappelle, les tableaux où la réflexion de la lumière occupe le premier rôle m'ont toujours fasciné. Au fil des ans, cette fascination est devenue une passion. À la maison, il y avait beaucoup de tableaux, dont un attirait particulièrement mon attention : un paysage exécuté dans une symphonie de couleurs, dans lequel on voyait des montagnes, une rivière, un chemin... J'étais captivé par ce tableau débordant de vibrations lumineuses.

Foreword

Allow me to explain the purpose for writing this brief memoir. The book you are holding is essentially pictorial, written in an open style, accessible to all. It is not an academic document intended for art critics and historians, nor is it a heartfelt written defense of my depictions since they should speak for themselves.

As a rule artists do not write their own life stories. They prefer to convey their ideas, emotions and thoughts visually. Yet some of the great masters have written about art and life — Van Gogh in letters to his brother or Delacroix in his journal. Indeed, some, such as Sarian, actually produced an autobiography. Obviously the pen and brush do go hand in hand so, without listing further examples, here are a few of my own memories and musings.

As far back as I can remember, paintings with vivid fluctuations of light have fascinated me. My family's home was full of art, but one painting stands out — a landscape in a symphony of colors with a mountain, a river, and a road. This luminous, vibrant creation absolutely enthralled me. Curious, like all young travelers, I wanted to know what lay beyond the mountain, down the river, and at the end of the road. There had to be some kind of magic in that canvas and, of course, the artist must be a magician. I was convinced of that and prepared to go to any length to possess the same magical power. Well, my childhood fantasy did come true, but I am a painter wielding a brush rather than a magician waving a wand.

Une bouillonnante curiosité m'habitait et, tel un jeune globe-trotter, cette curiosité me transportait à l'apogée du chemin, au-delà des montagnes et sur l'autre rive de la rivière. J'étais persuadé que la magie transcendait ce tableau et que son auteur devait être un magicien. Dieu que j'espérais que ce pouvoir m'imprègne !

Or, je ne suis pas un magicien. Je suis un peintre qui travaille avec pinceaux et pigments, sans baguette magique !

Mes influences académiques

À Alexandrie, je fréquentais une école privée de langue anglaise, le Victoria College, et c'est à partir de là, je crois, qu'est né en moi le goût de connaître et d'apprécier l'art. Pendant cette période, deux professeurs, en particulier, m'ont beaucoup marqué : mon professeur de dessin, le professeur Goldstein, et mon professeur d'histoire d'Égypte ancienne, le professeur Fam.

J'aurais souhaité que tous les jours de la semaine soient des mercredis, le jour de la classe de dessin. Le professeur Goldstein nous encourageait à user de notre imagination et à réveiller notre mémoire pour inclure dans nos travaux nos émotions et nos activités du week-end. C'est à ce moment-là que j'ai compris que le dessin n'est pas une représentation photographique de ce que je vois. C'est à ce moment aussi que j'ai appris à consigner une observation et à la transposer sur papier par le biais de mon imagination.

À l'instar du professeur Goldstein, plusieurs années plus tard, alors que j'étudiais à l'Académie des beaux-arts de l'université Concordia à Montréal, un certain professeur enseignait cette même technique de peinture sur toile ; comme quoi l'art n'est pas une copie fidèle de la réalité, mais plutôt une interprétation de cette réalité par son auteur, l'artiste. Qui plus est, cette interprétation

Influences

Although I am of Armenian heritage, my life began in Alexandria, Egypt. There I attended Victoria College, a private British school. It was there that I began to appreciate, pursue and love anything related to art. Two teachers from this institution stand out in my mind: Mr. Goldstein, who taught drawing and Mr. Fam, who taught ancient Egyptian history.

At school I would wait impatiently for Wednesday afternoons because that was the day Mr. Goldstein gave his drawing class. He always encouraged us to use our imagination or rely on memories and weekend experiences to integrate our feelings into our artwork. There, in his class, I learned that drawing was not a photographic representation of what I saw; instead I learned to record my observations and set them down imaginatively on paper.

Oddly enough, decades later in Montreal as a student at Concordia University's School of Fine Arts, my instructor used the very same technique. The lesson here is that art is not a copy of reality. As an artist, I certainly reflect upon what I see, but there is so much more to it ! Producing art requires the vital interaction of thought and emotion. Back at Victoria College, I also listened closely to Mr. Fam, who taught ancient Egyptian history. A man of great conviction, he taught me that the notion of immortality is intrinsic to all forms of creativity. He also conveyed to his students an immense admiration for the refined workmanship and integrity of ancient Egyptian artists. Mr. Fam showed me how ancient art was a repository of a highly determined and motivated form of inspiration — the artist's total devotion conveyed to the

revêt un aspect combien plus vaste que cette simple considération ; elle doit refléter une interaction entre la pensée active et le sentiment qui motive l'exécution de toute œuvre digne de ce nom.

Mon professeur d'histoire d'Égypte ancienne, professeur Fam, un homme aux convictions des plus profondes, m'a fait prendre conscience, quant à lui, d'une notion qui motive encore aujourd'hui mon travail : la notion d'immortalité. Cette notion intrinsèque régit toutes les formes d'art. Cet homme m'a communiqué son admiration pour l'intégrité et la finesse d'exécution propres à l'art des peuples anciens ; un art qui, selon lui, véhicule une créativité dévote et interprétative des valeurs humaines que l'artiste inculque à la matière.

Une tante pas comme les autres…

Dans son petit atelier, il y avait des plats partout… aux murs, sur les tables et sur son chevalet. Je passais des heures à la regarder peindre à l'huile des fleurs, des fruits et des oiseaux sur ses plats. Utilisant des pinceaux très fins, elle démontrait une patience à toute épreuve et appliquait avec des gestes méticuleux, inlassablement, ses concoctions de couleurs qui décoraient assiettes de toutes sortes.

Tante Heranoush me fascinait, et c'était une joie de la regarder s'exécuter, comme à travers une fenêtre, pendant qu'elle donnait vie à ces objets inanimés. Elle créait avec grâce et fluidité des images décoratives sur des plats, ce qui s'avérait peu banal, étant donné la passion qu'elle vouait à son travail. Avec un soin irréprochable, elle disposait pinceaux et tubes sur une petite table adjacente et dans son atelier régnait une atmosphère d'ordre et de sérénité, de quiétude et de bonheur. Ses magnifiques yeux noirs se posaient intensément sur son ouvrage et on pouvait y lire toute la joie que

material.

Outside school there was another teacher, my aunt Heranoush. Both her art and personality fascinated me. I remember going to her house to watch her paint decorative plates. I spent hours watching auntie paint flowers, fruits and tiny birds on those plates. Aunt Heranoush portrayed life with grace and fluidity on canvases that were plates and in portrayals that were decorative figures. Her tiny workshop was full of plates, hung on the walls or stacked on the work-benches. Her tools, tubes of colorful oil paint and fine brushes, sat respectfully arranged on a small table. I remember being enchanted by this tranquil place that exuded order and serenity. I could sense the immense delight and boundless patience that she exhibited while working. In fact, the image of my aunt's black eyes focused on the plate that she was painting remains embedded in my memory.

All in all, if asked to name my artistic influences, I would list Mr. Goldstein, Mr. Fam, and my aunt Heranoush. For me, they truly worked magic.

Expressing Life through Technique

My work reflects my life, a life enriched by eighteen years in Egypt, six years in the United States at Cornell University, Ithaca, N.Y., and thirty-five years in Canada. My art expresses life's sensations as articulated, modified and strengthened through use of color, not through imitation or optical illusion. My paintings are conceptual, like pictorial events that dispense almost entirely with perspective. As an artist, I construct my own reality right on the canvas. In doing so, my aim is to invite viewers to look at my work and weave their own realities.

la création lui apportait, un souvenir qui restera gravé à jamais dans ma mémoire.

Bref, si vous me demandez aujourd'hui quelles ont été mes influences artistiques, je vous répondrai sans hésiter qu'il s'agit de ces trois personnes, les professeurs Goldstein et Fam, et tante Heranoush. Ce sont eux les véritables magiciens ! Ces êtres s'inscrivent dans mon passé, dont je partage ici quelques bribes avec vous, un passé qui nourrit et renforce mon présent.

Mon œuvre, le miroir de ma vie

En effet, mon œuvre est le miroir de ma vie. Dix-huit ans passés en Égypte, six aux États-Unis où j'ai étudié à l'université Cornell d'Ithaca dans l'État de New York, et plus de trois décennies au Canada ont enrichi chacun de mes tableaux. Ces derniers traduisent l'expression brute de cette vie, interprétée, « jazzée » et accentuée par des jeux de couleurs.

Mon travail n'est pas fondé sur la copie et les travers optiques, il se qualifie plutôt d'art conceptuel. Il est un fait pictural. Je remise entièrement la perspective aux oubliettes, puisque je conçois ma propre réalité sur toile. Je suis à la recherche d'une authenticité tirée des expériences de ma vie. Mes tableaux traduisent une liberté intellectuelle, car, vraiment, j'ai horreur des théories, de la planification, des recettes toutes faites, des vaines spéculations… bref, de la systématisation en général.

Mon studio, ce laboratoire de création

Mon studio est un laboratoire où je fais des expériences pour parvenir à des compositions inattendues. Ce havre de création s'avère également un lieu spirituel et de renouvellement, totalement dépourvu de préméditation. Quand j'y travaille, j'exige beaucoup de moi-même et je donne cent pour cent de mes capacités, pas davantage.

The studio serves as a laboratory where I perform my experiments and create unexpected compositions. Cezanne once said that he treated his canvases with only three forms: cylinder, sphere and cone. Although I do not apply strict architectural structures, I do treat my canvases with the same three forms while using my own unique color palette. More than a lab, my studio has become a spiritual haven, a source of renewal where nothing is premeditated.

My goal is to present several views. Like a musician improvising on a well-known tune, I try to shake people from their fixed positions so that they consider my work from various angles simultaneously. My canvas has only two dimensions, length and width. I refuse to create an illusion of space and stimulate a third dimension which does not exist. By offering different views to the person looking at my work, I manage to create a sensation of movement using the same three forms — cylinder, sphere and cone. The lack of perspective, plus the curves, diagonals and contrasting colors creates rhythm throughout my paintings. By mixing a colorful palette, I orchestrate unexpected harmonies. Color alone can express everything, so my aim is to suggest rhythm and movement to the viewer by juxtaposing tones. I can make objects move or dance in my paintings by using a dominant color then adding complementary colors to make them vibrate.

There are no shadows in my paintings because I have dispensed with space. I use a lot of black and white, not as mere shadow-making accessories, but as colors whose richness dazzles the viewer. Only then do the vivid colors and whites succeed in becoming forces that rally all the other colors and shades.

Georges Braque a dit un jour ceci : « Le progrès en art ne consiste pas à étendre ses limites, mais à les mieux connaître. » Quand je peins, je sais que je dois clore le tableau quand je sens que ces limites sont atteintes.

Mon approche picturale

Tout comme Paul Cézanne, je traite ma toile avec trois formes : le cylindre, la sphère et le cône. Ces formes, je les fais miennes de manière conceptuelle, pour ensuite établir des liens entre chacune d'elles. Je les utilise également sans m'en remettre à une construction architecturale rigoureuse. Elles me permettent donc de créer un mouvement pictural qui m'est propre.

Dans ma peinture, la couleur suffit à tout exprimer. Elle suggère, par la juxtaposition des tons, un mouvement et un rythme. Au spectateur, j'aime donner plusieurs visions. J'essaye de détacher ce dernier de sa position fixe, afin qu'il puisse voir mon œuvre sous plus d'un angle et non dans une seule perspective.

En réalité, une toile ne présente que deux dimensions : une largeur et une longueur, et je refuse totalement de créer une illusion d'espace et de simuler une troisième dimension qui n'existe pas physiquement sur la toile. Au départ, dans cet espace à deux dimensions, il y a un urgent besoin de trouver des éléments structuraux. Une très large part de mon œuvre est donc caractérisée par une recherche de concentrations, afin d'inclure dans le futur tableau la plus grande quantité possible de motifs et d'objets qui représenteront une situation quelconque. Je veux également éviter à tout prix la confusion et la complexité. Sans déguisement, je cherche alors à dépeindre fidèlement ma perception visuelle, en somme une certaine équivalence de la réalité, dans cet espace clos et concentré qu'est la toile vierge.

Seeing, Believing and Creating

Without creativity art simply would not exist. I use visualization to tap into my creative sources without resorting to meditation. Before beginning to paint, I visualize the entire step-by-step process right up to signing the work.

Against the vast emptiness, a magnificent panorama, there is communication between my soul and nature. At that point I recognize the presence of God and realize that imitating nature is impossible. All I can represent are images rendered through my feelings which gradually become memories.

A surgery in June of 1993 became an unforgettable experience for me. I thought I was heading for an encounter with death. At least once all of us should see the magnitude and importance of our remaining days by feeling death's proximity. Thanks to my profound belief in God, my desire to paint has taken on even greater meaning.

An Artist's Life

There are two important stages in the " life " of a demanding painter: his actual lifetime and his artistic " after life ." Many painters have had short lives, for example, Modigliani, Gorky, Raphael, Marc, Van Gogh, Seurat, Soutine and Gauguin. Yet , after death, their works have kept their names alive as part of a rich artistic legacy left to all of us.

Once again I am reminded of my old teacher, Mr. Fam, who explained how the works of the great artists of Egypt survived the centuries because they had created art that was both honest and sincere. Proactive sincerity and honest creativity will always ensure that an artist lives for future generations. In fact, sign-

Par ailleurs, vous ne trouverez pas d'ombre proprement dite dans mes œuvres, puisque j'élimine les valeurs. Le noir et le blanc sont présents en abondance, non seulement comme éléments accessoires, mais aussi en tant que jeux de contraste. Ce n'est qu'alors que les tons lumineux et la pureté du blanc prennent toute leur signification ; ils sont les forces qui rallient toutes les nuances de l'œuvre.

D'autre part, je ne prémédite pas la déformation des objets. Ces « déformations » se conjuguent au mouvement et au rythme du tableau, et elles se produisent spontanément, sans rationalité. Je compose mon univers pictural, qu'il s'agisse d'un paysage ou d'une nature morte, avec les choses les plus simples de la vie quotidienne, tels bouteilles, fleurs et arbres, instruments de musique, tables et chaises, fruits, livres, maisonnettes, vases et compotiers, etc., bref, des objets avec lesquels je puisse m'amuser et entre lesquels je ferai naître des rapports. En leur attribuant ces rapports entre eux, ces objets connaissent un nouveau destin, et c'est alors que le tableau se personnalise et devient mon tableau.

Mais au-delà de ce qui précède...

Ma véritable fonction en tant que peintre est de créer. À mon avis, l'art naît de la créativité. La visualisation, sans préméditation, m'aide à atteindre les sources de ma créativité. Je crois en Dieu, car je sais que mon profond désir de peindre et de créer prend toute sa signification grâce à Lui.

Par exemple, quand je croque un motif pour peindre un paysage, je communie avec la nature, ses grands espaces et ses panoramas splendides. C'est à ce moment que je sens en moi véritablement la présence de Dieu. Aucun être en ce bas monde

ing my completed painting becomes significant for that second part of an artist's life. When I sign, the work is finished. I have put everything I had into it for future generations to appreciate.

I am content to be an artist, fortunate enough to be able to use my talent and to communicate with future generations. Art provides me with a bridge, a " raison d'être ", and a passion for life for which I am grateful to God. I want to celebrate life in my paintings, with ecstasy over passivity, movement over inertia, and joy over melancholy.

Much of my work is characterized by a search for concentrations; in other words, the largest possible number of motifs and objects representative of a given situation. I always look for contrasts in composition-relationships in shape, color and size. I seek out appealing relationships and abstract qualities. Within the two-dimensional space that is my pristine canvas, there is an urgent need to locate structural elements. Yet I strive to avoid confusion and attempt to render my visual perception faithfully as an equivalent for my reality within the enclosed and concentrated space of the canvas before me. I search for a sense of authenticity that comes primarily from my own experiences. Since I respect life in all its manifestations, I want my canvas to be an effusive expression with multiple realities as well as a certain stability.

While looking at my work, the viewer should experience feelings independent of the subject represented. I want my paintings to be a story void of fiction and mystery. Titles play a key role, since they invite the viewer to become mentally and emotionally involved. However, the paintings themselves should be perfect harmonies of form, juxtaposed planes,

ne peut recréer la nature. Tout ce que je parviens à représenter ne restera toujours et uniquement qu'une impression de cette image céleste et magnifique, rendue spontanément par des émotions intenses, qui s'estomperont à leur tour, jusqu'à ne laisser derrière elles qu'un souvenir impérissable.

En 1993, j'ai frôlé la mort à la suite d'une intervention chirurgicale. Cette expérience inoubliable me laisse penser que si chacun flirtait avec cette fatalité, juste une fois dans sa vie, il remettrait en question la précarité et l'importance de chaque instant qui lui reste... et donnerait un autre sens à son existence.

La survie de l'œuvre

Un peintre idéaliste appose deux volets primordiaux à son œuvre. Dans le premier volet s'inscrit sa vie de peintre, donc sa production, et, dans le deuxième, la survie de son œuvre. Plusieurs peintres célèbres n'ont eu qu'une brève existence (les Modigliani, Gorky, Raphaël, Van Gogh, Seurat, Marc, Soutine, Gauguin et j'en passe), mais ils vivent toujours parmi nous grâce à l'œuvre qu'ils nous ont laissé. Il est normal, je crois, qu'un peintre doté d'une créativité honnête et qui se dédie entièrement à son talent, souhaite qu'après sa mort son œuvre suscite encore plein d'émotions intenses auprès des amateurs. Il s'agit là d'un héritage qu'il laisse aux prochaines générations et qui témoigne des reflets et des audaces d'une époque donnée. Si je me réfère de nouveau au professeur Fam, j'ajouterai qu'il nous parlait de ces grands artistes d'Égypte en nous expliquant pourquoi leur travail avait survécu aux affres du temps et aux millénaires. Il nous disait que c'était parce que ces artistes créaient, justement, un art honnête et sincère.

Le crépuscule de ma vie me rattrape au

and dominant, vivid colors. There is no prior intent to deform objects. Any distortion occurs during the act of painting and blends into the overall movement and rhythm of the work.

As an artist, I want to exercise total intellectual freedom. I hate theories, plans, recipes, surprises, futile speculations and any sort of systematization. As a result, I use the simplest everyday items to compose my universe, be it a landscape or a still-life. You will find bottles, flowers, vases, small houses, bowls, trees, chairs and instruments. These are objects that I can play with to find and form relationships within the work itself. At this point, there is a sense of destiny. Then, and only then, do I decide to emphasize my personal connection with a certain painting. At this moment, the painting becomes my reality, I appropriate the work and sign because now it is mine. Once a painting is complete, I never go back to it. I want the canvas to maintain the feelings of a specific time and visualization experience.

Jazz as Muse

My work is heavily inspired by jazz. In fact, I listen to jazz while working and I consider selecting the appropriate music as an integral part of my painting process — a process that helps me interpret the world as I see it, rather than as someone else says it should be. For me, jazz is an echo, a reflection of life. I try to capture its colors, rhythms and improvisational spirit on my painting surface. Like the visual arts, jazz provides an exceptional means of communication. Whether it is jazz, jazz-rock fusion, free jazz, jam sessions, improvisation or experimentation, I find my way around the canvas

rythme des jours qui s'écoulent et je souhaiterais que mon œuvre atteigne cette deuxième phase de son cheminement. Mon travail est intègre et vrai, et c'est pour cette raison que la signature que j'appose sur le tableau, dès qu'il est terminé, revêt une telle importance. Par ce geste, je reconnais que tout a été dit sur la pièce et qu'elle demeurera ce qu'elle est, qu'on la conjugue au passé, au présent ou au futur.

Fondamentalement, je suis un homme heureux d'avoir pu mettre mon talent artistique au service de la peinture. Ce talent m'a permis et me permet encore de communiquer avec la génération actuelle, tout comme il me permettra d'établir un pont avec les générations à venir ; un espoir qui justifie ma raison d'être et qui se révèle une passion dans ma vie. Et j'en remercie Dieu aujourd'hui.

Le jazz comme un écho

Dans les entrailles de mon art, il y a le son, le rire et les inventions harmoniques du jazz. Comme un écho, le jazz est à mon avis un reflet de vie, une image sonore qui, tout comme le tableau de l'artiste, est un moyen exceptionnel de communication. Jazz-rock-fusion, free-jazz, jam-sessions, abstractions ou jazz expérimental, j'y trouve une voie rythmée qui s'exprime sur la toile avec mes pinceaux.

Plusieurs jazzmen tels que Louis Armstrong, John Coltrane, Sydney Bechet, Miles Davis, Stéphane Grappelli, Duke Ellington, Charlie Parker, Dave Brubeck, George Shearing, Stan Getz, Wynton Marsalis et bien d'autres se retrouvent tous dans mon œuvre par leur musique.

Le jazz et ses rythmes inspirent le geste, les déformations, les accords de lignes et l'harmonie toujours renouvelée avec laquelle je jongle avec les couleurs. Cette forme musicale me permet de peindre de with my brushes.

Jazz greats present in my work include the likes of Louis Armstrong, John Coltrane, Sidney Bechet, Miles Davis, Stephane Grapelli, Duke Ellington, Charlie Parker, Dave Brubeck, George Shearing, Stan Getz and Winton Marsalis. The music of these masters enables me to reinvent forms and bring a new destiny to my paintings. It is jazz rhythms and sounds that influence the distortions of form found in my work. Through jazz, I can create arrangements of line, color and tone in ever-renewed harmonies. As my muse, jazz lets me set my reality down on canvas and express myself with individual freedom, thus resisting all outside imperatives.

I know that time alone will classify my work. In the meantime, like the late Frank Sinatra, I can say: " I did it my way ."

manière extrêmement personnelle et de faire fi de toutes tendances extérieures, passées ou contemporaines. Je crée ainsi, en toute indépendance, la beauté de la vie dans sa plus simple expression et les échos de la nature…

En conclusion

Vous savez, tenter d'analyser mon œuvre afin d'en éclaircir le sens peut s'avérer une tâche peu facile. Mais l'art qui traverse les époques est un art durable et vrai, quoi que l'on puisse en dire. Je crois que les paroles de Georges Braque sur ce point rejoignent tout à fait ma pensée : « Il n'est à l'art qu'une chose valable : celle que l'on ne peut expliquer. » Et à cet égard, seul le temps se charge d'en disposer, j'en suis bien conscient.

Figurant aujourd'hui en amont de la poussière des années futures, je ne peux qu'avouer bien humblement que j'ai fait ce que j'ai pu avec ce que je sais faire de mieux : peindre. Sur ce, la chanson qu'interprète Frank Sinatra me décrit fort bien : « I did it my way ».

MELANIE SMITH

1997 - SEASIDE ART GALLERY,

NAGS HEAD, NORTH CAROLINA

ARTEXPO

1992 - NEW YORK, NEW YORK

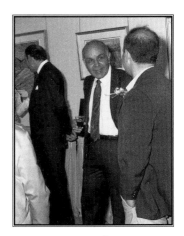

MON QUÉBEC

EXHIBITION - EXPOSITION

1989 - MAISON D'ART SAINT-LAURENT,

SAINT- LAURENT, QUÉBEC

Looking back
Retour en arrière

BRIAN BRISSON

1998 - GALERIE SAINT-DIZIER,

MONTRÉAL, QUÉBEC

EXHIBITION - EXPOSITION

1998 - MONTY STABLER GALLERIES,

BIRMINGHAM, ALABAMA

EXHIBITION - EXPOSITION

1983 - TORONTO, ONTARIO

20, RUE SAINT-PAUL OUEST

1997 - VIEUX-MONTRÉAL, QUÉBEC

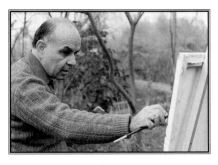

1985

LAURENTIANS - LAURENTIDES, QUÉBEC

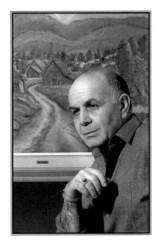

1987

CHARLEVOIX, QUÉBEC

INTERVIEW / ENTREVUE

1983 - TORONTO, ONTARIO

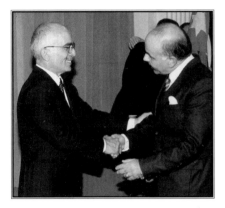

HIS MAJESTY KING HUSSEIN I OF THE HASHEMITE
KINGDOM OF JORDAN
AND MISSAKIAN - UNIVERSITY OF OTTAWA,
OTTAWA, ONTARIO 1989

SA MAJESTÉ LE ROI HUSSEIN I DU ROYAUME
HASHÉMITE DE JORDANIE
ET MISSAKIAN - UNIVERSITÉ D'OTTAWA,
OTTAWA, ONTARIO 1989

EXHIBITION - EXPOSITION

1994 - SHEPARD GALLERY, WHISTLER,
BRITISH COLUMBIA

VERKINE & BERGE MISSAKIAN

1937 - ALEXANDRIA, EGYPT /
ALEXANDRIE, ÉGYPTE

QUÉBEC MON AMOUR EXHIBITION - EXPOSITION

1981 - MONTRÉAL, QUÉBEC

EXHIBITION - EXPOSITION PALAIS PALFFY

1986 - VIENNA, AUSTRIA / VIENNE, AUTRICHE

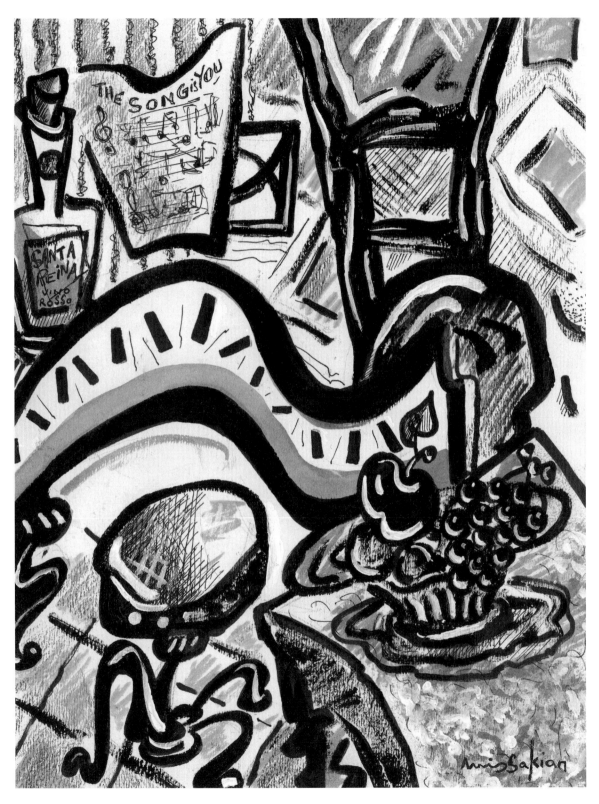

THE SONG IS YOU. 1996
INK, 10 3/4 in. x 8 1/4 in.
ENCRE, 27 cm x 21 cm.

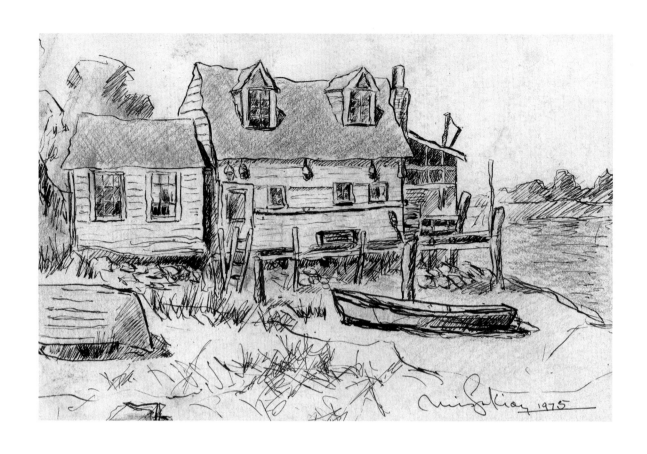

MAINE SEASHORE. 1975
INK, 6 in. x 9 1/8 in.
ENCRE, 15 cm x 23 cm.

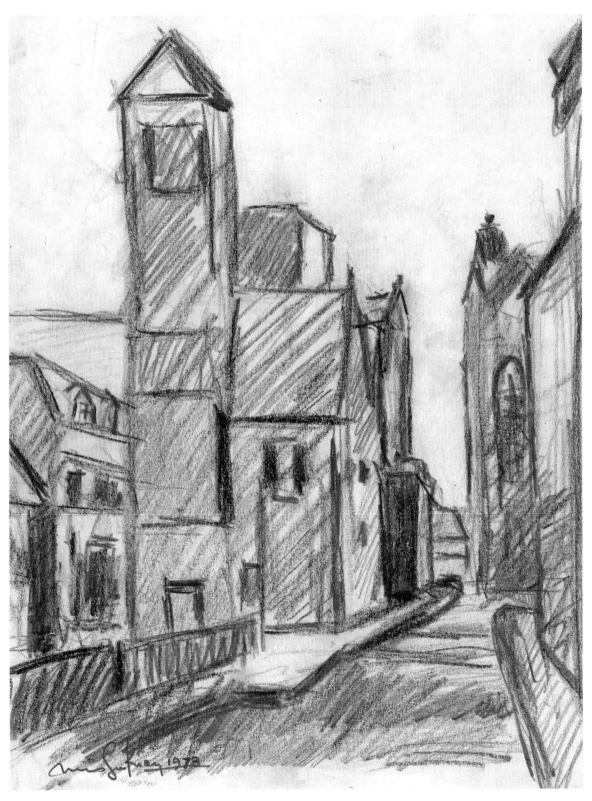

OLD MONTREAL. 1978
PENCIL, 10 1/2 in. x 8 in.
CRAYON, 28 cm x 21 cm.

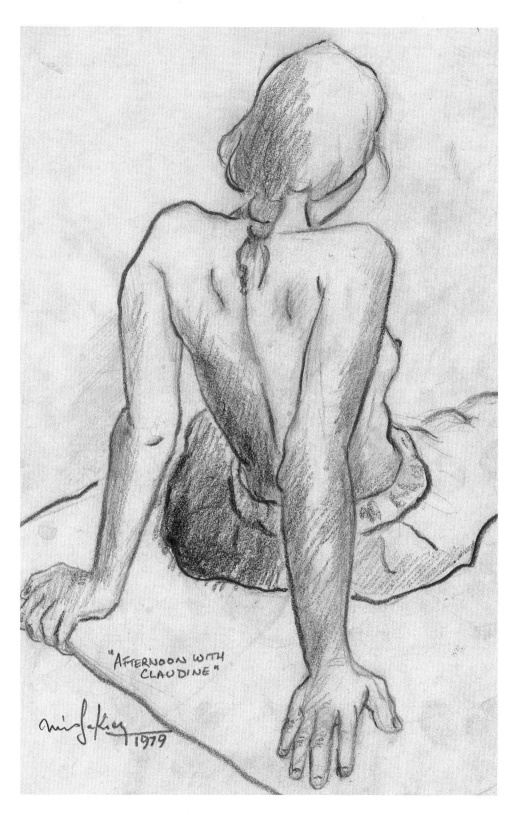

AFTERNOON WITH CLAUDINE. 1979
PENCIL, 12 in. x 7 3/4 in.
CRAYON, 31 cm x 20 cm.

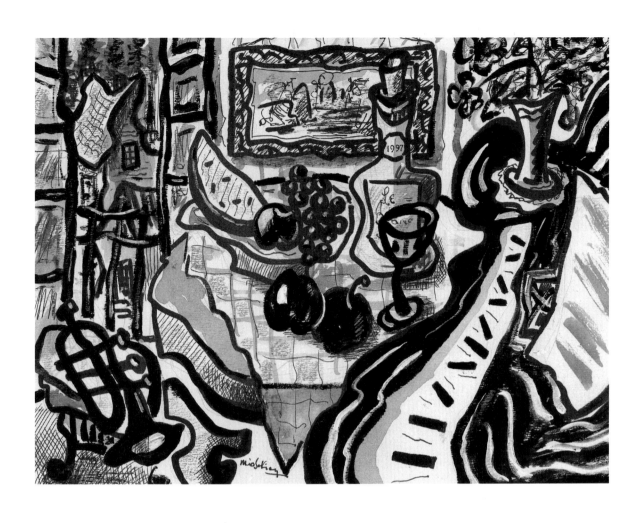

WHAT A WONDERFUL WORLD. (DRAWING) 1996
INK, 8 1/4 in. x 10 7/8 in.
ENCRE, 21 cm X 28 cm

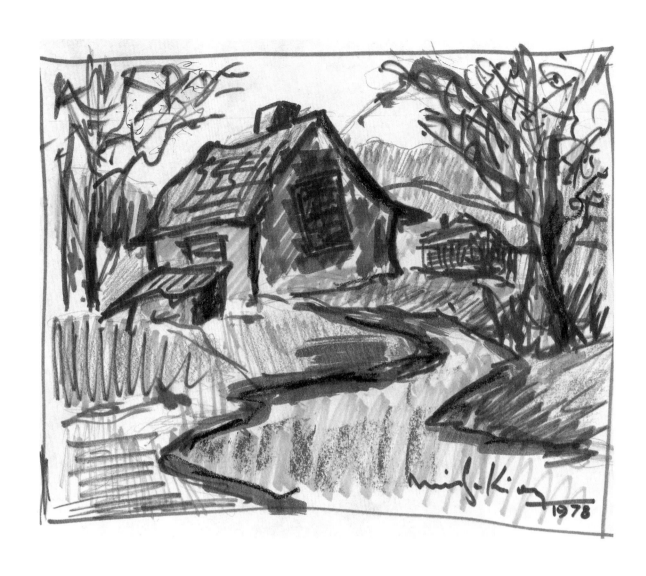

LANDSCAPE — PAYSAGE. 1978
INK, 8 1/4 in. x 9 3/4 in.
ENCRE, 21 cm x 25 cm.

SKETCH — ÉTUDE. 1973
CHARCOAL, 9 in. x 8 in.
FUSAIN, 23 cm x 20 cm.

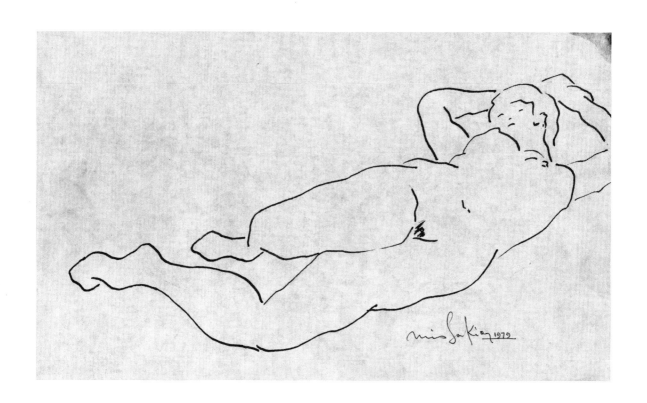

SKETCH — ÉTUDE. 1979
INK, 6 1/2 in. x 11 in.
ENCRE, 17 cm x 28 cm.

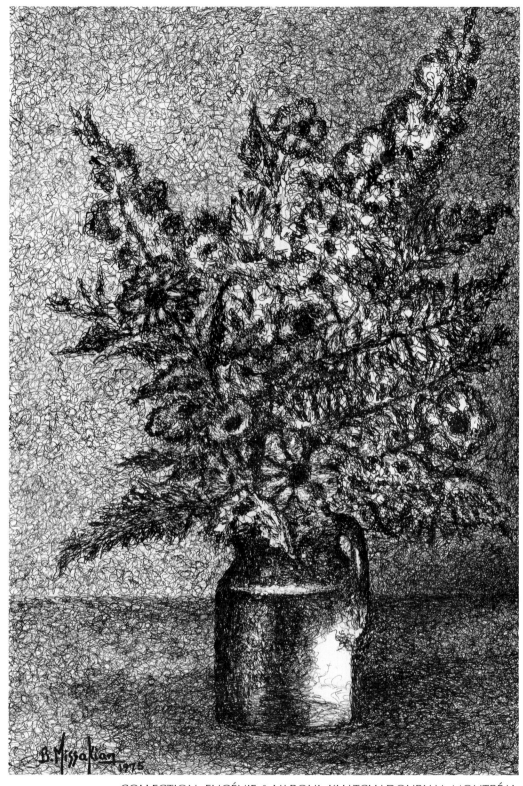

COLLECTION EUGÉNIE & VAROUJ KHATCHADOURIAN, MONTRÉAL

STILL-LIFE — NATURE MORTE. 1975
INK, 16 in. x 11 in.
ENCRE, 28 cm x 41 cm.

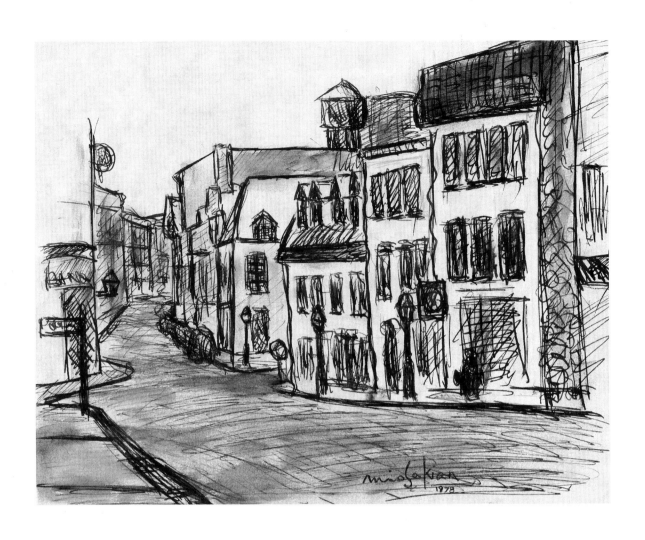

OLD MONTREAL. 1978
INK, 7 1/4 in. x 9 1/4 in.
ENCRE, 19 cm x 24 cm.

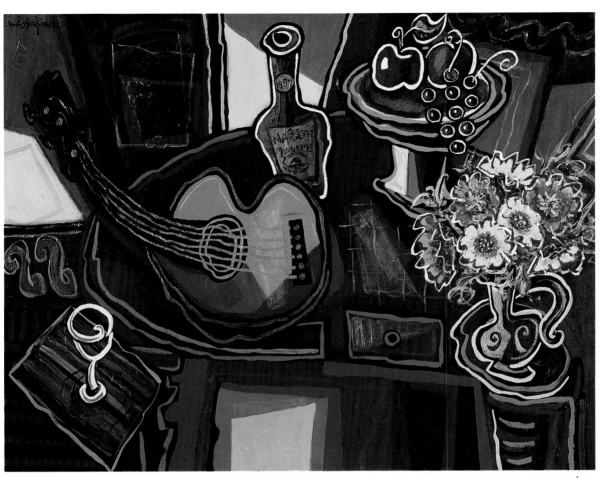

COLLECTION SARA & DANNY WALDSTON, MONTRÉAL

NAPOLEON'S FIFTH JAZZ. 1997
ACRYLIC ON CANVAS, 30 in. x 40 in.
ACRYLIQUE SUR TOILE, 76 cm x 102 cm.

33

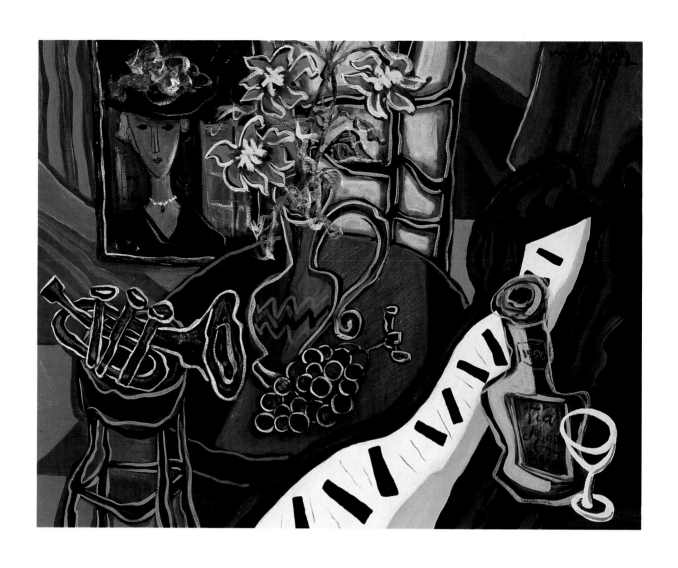

MODIGLIANI'S FIRST JAZZ. 1996
SERIGRAPH, 16 in. x 20 in.
SÉRIGRAPHIE , 41 cm x 50 cm.

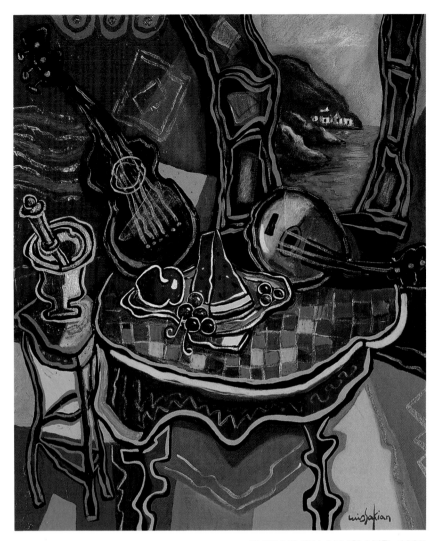

JAZZ UP ON AN ISLAND. 1997
ACRYLIC ON CANVAS, 24 in. x 20 in.
ACRYLIQUE SUR TOILE, 61 cm x 50 cm.

1998 NELSON SOUCEK AND CRAIG JAMES GREEN CHOSE "JAZZ UP ON AN ISLAND" FOR THE COVER OF THEIR COMPACT DISC, "STRANGE DREAMS" (LIBERAL PALETTE PRODUCTIONS, IDAHO FALLS, IDAHO).

EN 1998, NELSON SOUCEK ET CRAIG JAMES ONT CHOISI UNE ŒUVRE DE MISSAKIAN, *JAZZ UP ON AN ISLAND*, POUR ILLUSTRER LA POCHETTE DE LEUR DISQUE COMPACT, *STRANGE DREAMS* (LIBERAL PALETTE PRODUCTIONS, IDAHO FALLS, IDAHO).

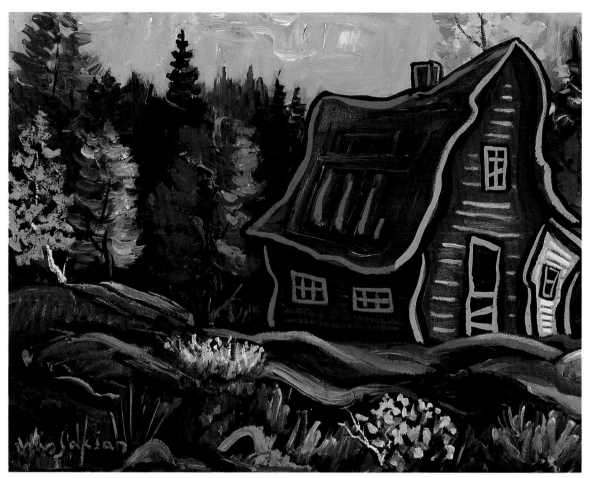

COLLECTION LINDA CROUCH, NORTH CAROLINA.

AUTUMN LIGHT. 1997
ACRYLIC ON CANVAS, 12 in. x 16 in.
ACRYLIQUE SUR TOILE, 31 cm x 41 cm.

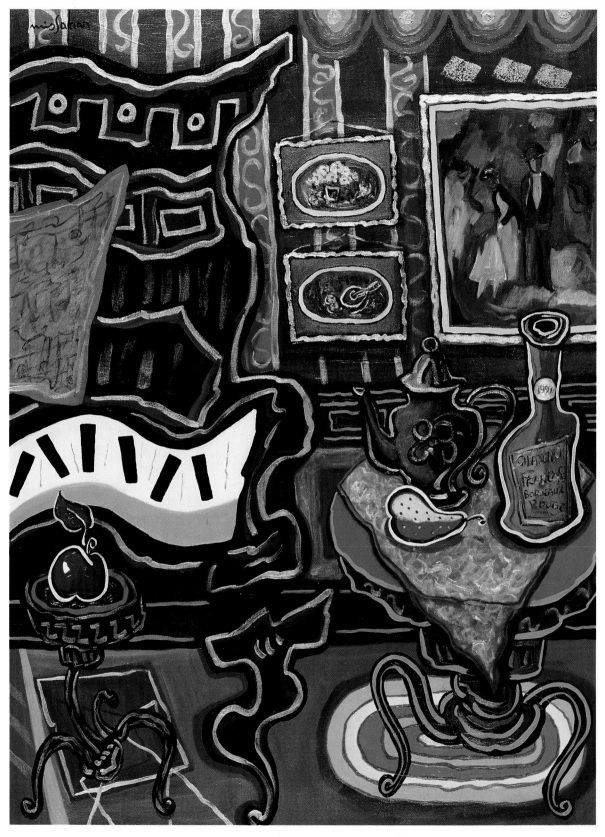

VARIATIONS ON A RED NOTE. 1997
ACRYLIC ON CANVAS, 40 in. x 30 in.
ACRYLIQUE SUR TOILE, 102 cm x 76 cm.

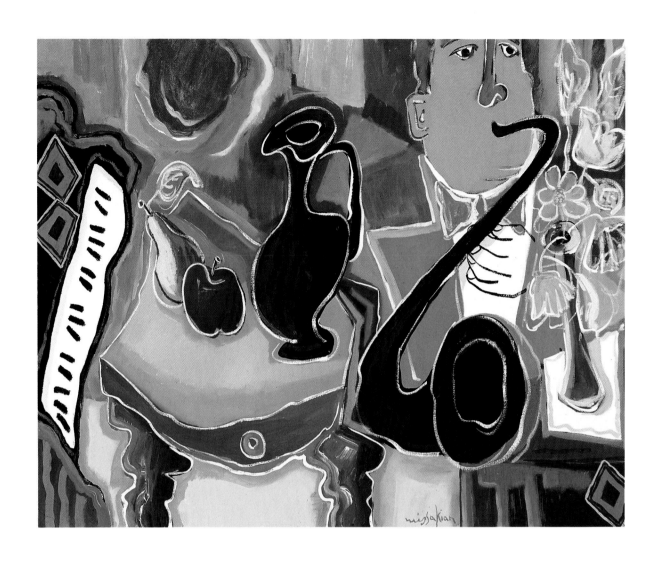

CARAVAN II. 1992
OIL ON CANVAS, 24 in. x 30 in.
HUILE SUR TOILE, 61 cm x 76 cm.

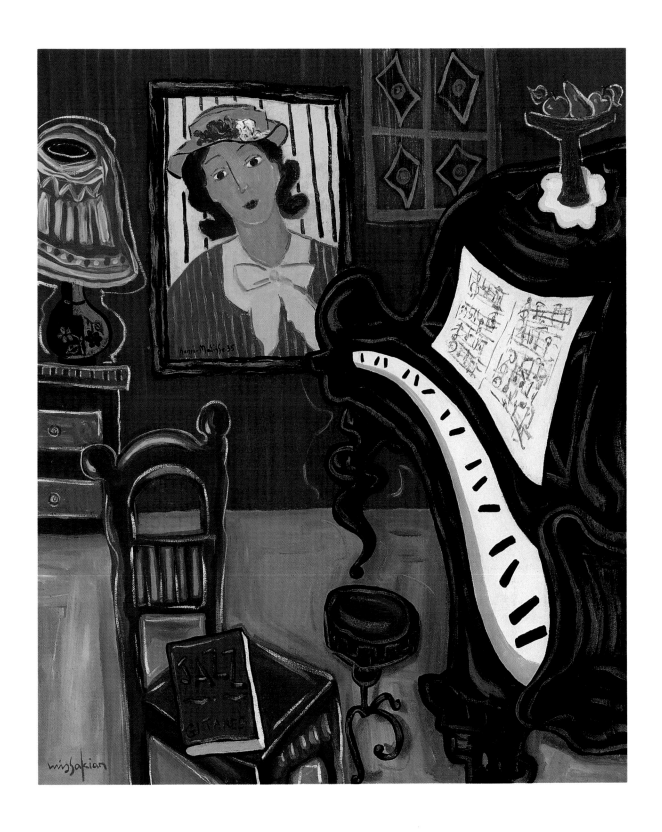

BONJOUR MATISSE. 1994
LITHOGRAPH (LIMITED EDITION) 24 in. x 20 in.
LITHOGRAPHIE (ÉDITION LIMITÉE) 61 cm x 50 cm.

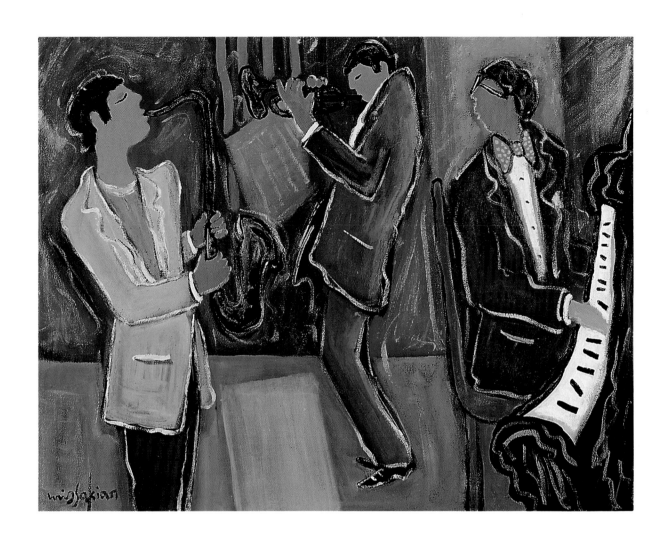

TRIO. 1993
ACRYLIC ON CANVAS, 14 in. x 18 in.
ACRYLIQUE SUR TOILE, 36 cm X 46 cm.

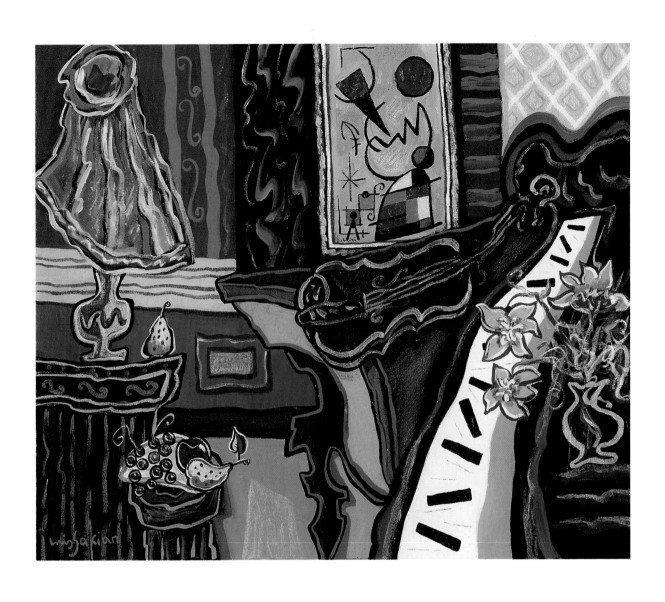

MIRO'S SIXTH JAZZ WITH A VIOLIN. 1998
ACRYLIC ON CANVAS, 20 in. x 24 in.
ACRYLIQUE SUR TOILE, 50 cm x 61 cm.

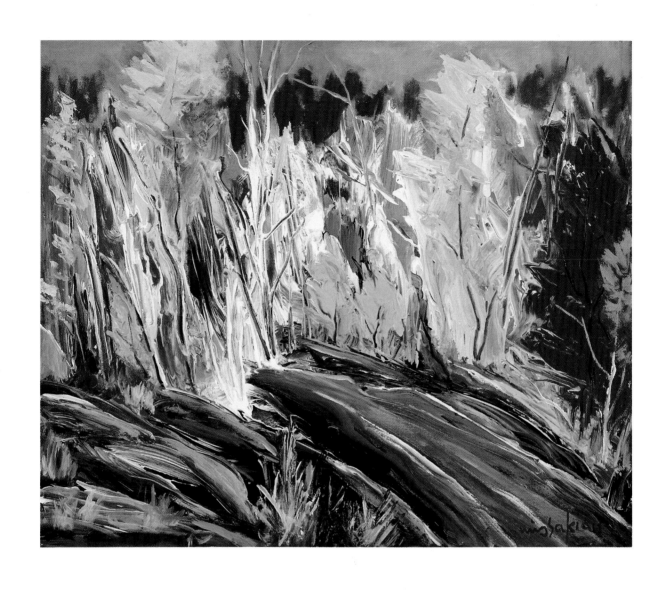

AFTERNOON IN SEPTEMBER. 1992
ACRYLIC ON CANVAS, 20 in. x 24 in.
ACRYLIQUE SUR TOILE, 50 cm x 61 cm.

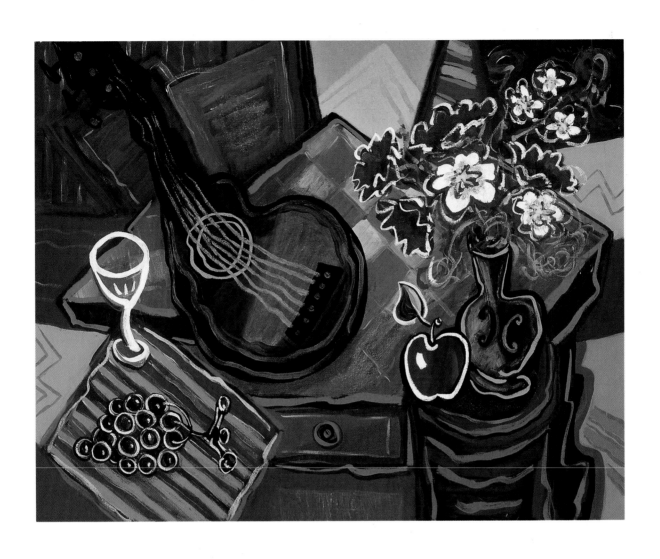

JAZZ UP ON THREE GREEN NOTES. 1997
ACRYLIC ON CANVAS, 22 in. x 28 in.
ACRYLIQUE SUR TOILE, 56 cm x 71 cm.

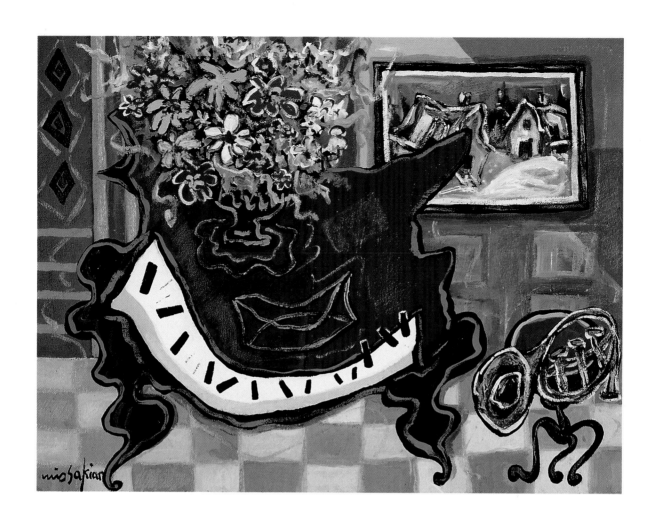

JAZZ UP IN WINTER. 1995
ACRYLIC ON CANVAS, 12 in. x 16 in.
ACRYLIQUE SUR TOILE, 31 cm x 41 cm.

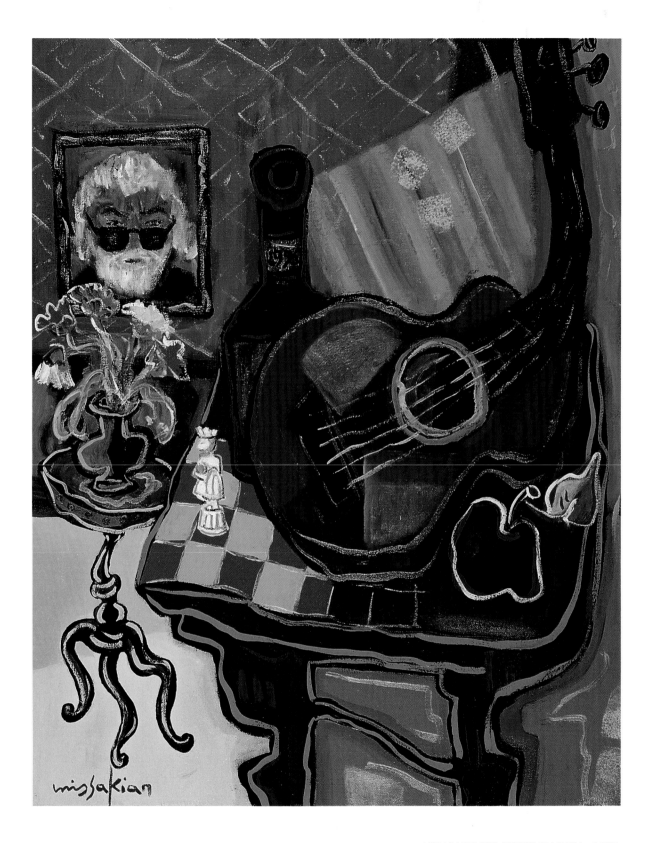

HOMAGE TO JERRY GARCIA. 1996
ACRYLIC ON CANVAS, 20 in. x 16 in.
ACRYLIQUE SUR TOILE, 50 cm x 41 cm.

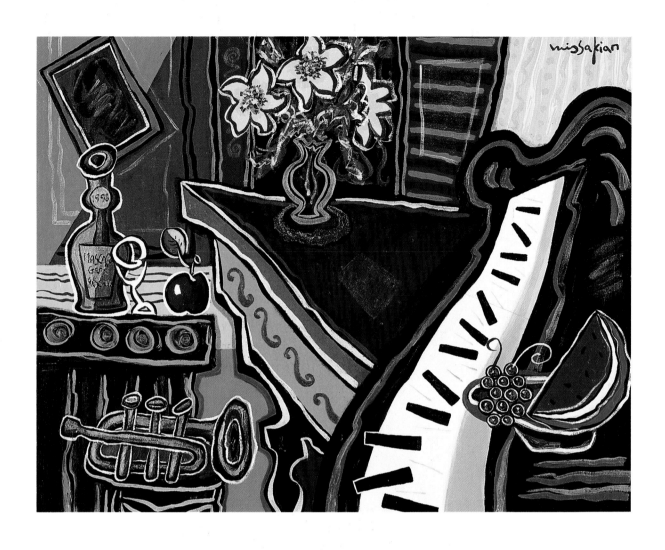

AFTERNOON JAZZ WITH A TRUMPET. 1998
ACRYLIC ON CANVAS, 22 in. x 28 in.
ACRYLIQUE SUR TOILE, 56 cm x 71 cm.

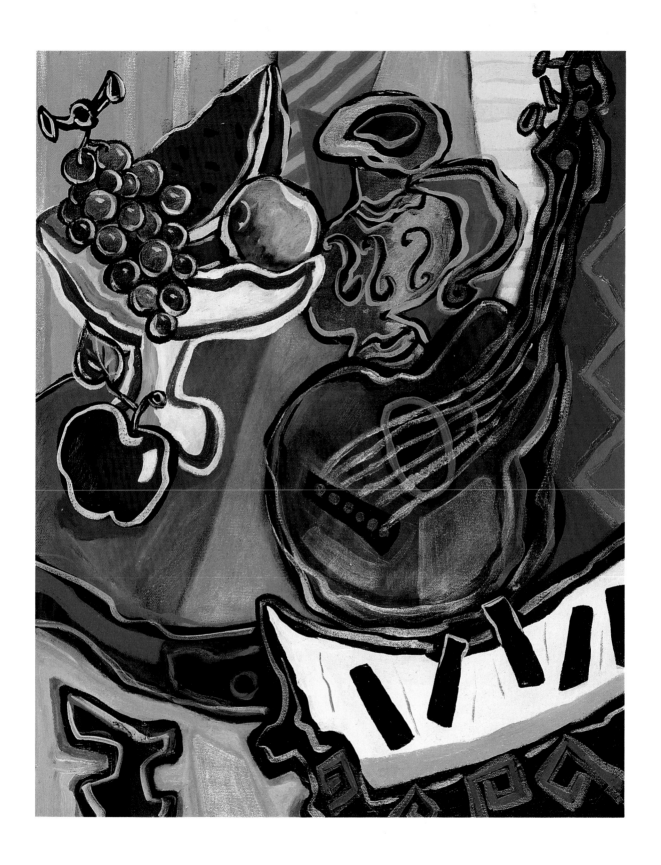

FIESTA. 1996
SERIGRAPH, 20 in. x 16 in.
SÉRIGRAPHIE, 50 cm x 41 cm.

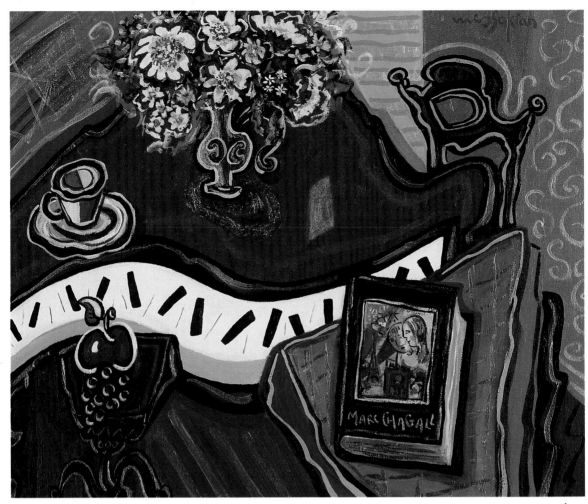

COLLECTION SARA & DANNY WALDSTON, MONTRÉAL.

CHAGALL'S FIRST JAZZ. 1998
ACRYLIC ON CANVAS, 16 in. x 20 in.
ACRYLIQUE SUR TOILE, 41 cm x 50 cm.

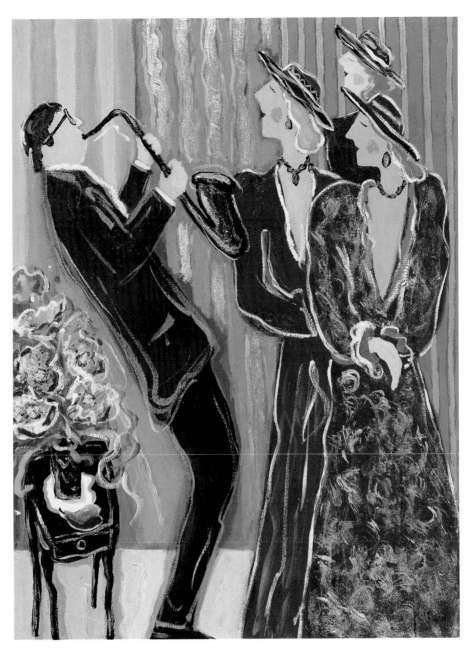

INCOGNITO. 1993
LITHOGRAPH (LIMITED EDITION) 16 in. x 12 in.
LITHOGRAPHIE (ÉDITION LIMITÉE) 41 cm x 31 cm.

I was inspired by American President Bill Clinton's appearance on the Arsenio Hall Show and went to work on *Incognito*. During this TV appearance Clinton wore dark sunglasses while playing the saxophone. I tried to capture all of his intensity as he attempted to win over the undecided voters late in his first campaign for the presidency.

Incognito est une œuvre inspirée du passage télévisé du président américain Bill Clinton à l'émission d'Arsenio Hall, où il a joué du saxophone avec ses lunettes noires. Dans ce tableau, j'interprète singulièrement toute la fougue démontrée par Clinton, alors qu'il tentait de gagner le vote des indécis dans les derniers instants de sa première campagne à la présidence.

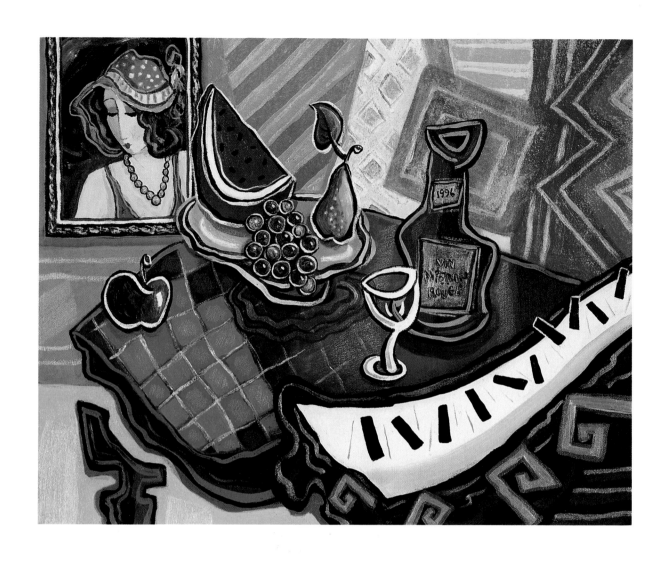

SOPHISTICATED LADY (Homage to the Duke). 1996
ACRYLIC ON CANVAS, 16 in. x 20 in.
ACRYLIQUE SUR TOILE, 41 cm x 50 cm.

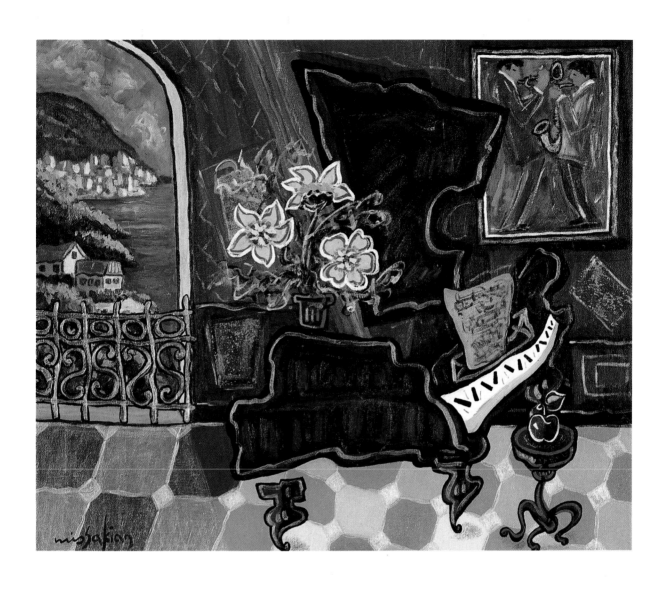

JAZZ UP ON TREASURE ISLAND. 1997
ACRYLIC ON CANVAS, 20 in. x 24 in.
ACRYLIQUE SUR TOILE, 50 cm x 61 cm.

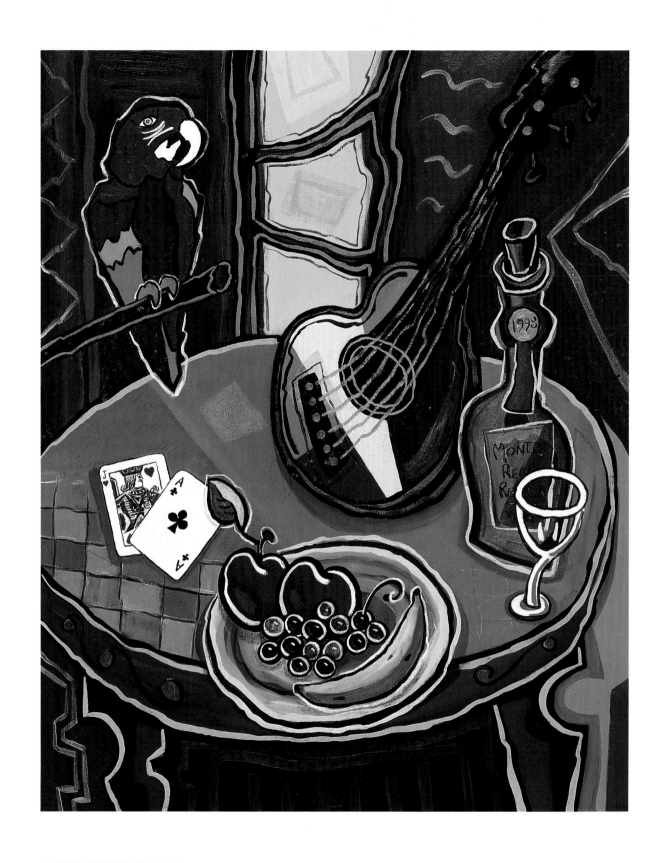

JACK'S FIRST JAZZ. 1998
ACRYLIC ON CANVAS 30 in. x 24 in.
ACRYLIQUE SUR TOILE, 76 cm x 61 cm.

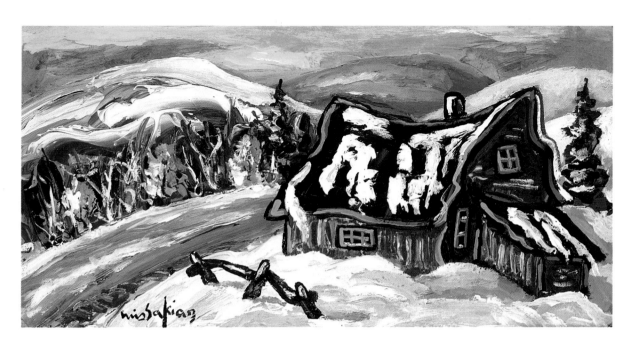

DECEMBER LATE AFTERNOON. 1998
ACRYLIC, 6 in. x 12 in.
ACRYLIQUE, 15 cm x 31 cm.

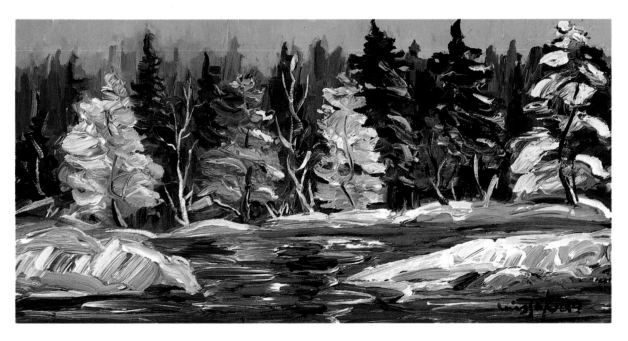

JANUARY. 1997
ACRYLIC ON CANVAS, 10 in. x 20 in.
ACRYLIQUE SUR TOILE, 26 cm x 50 cm.

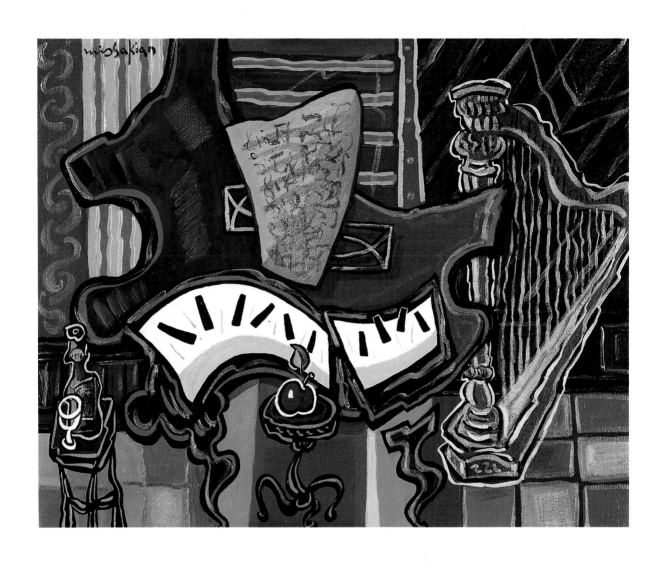

JAZZ UP WITH A HARP. 1998
ACRYLIC ON CANVAS, 16 in. x 20 in.
ACRYLIQUE SUR TOILE, 41 cm x 50 cm.

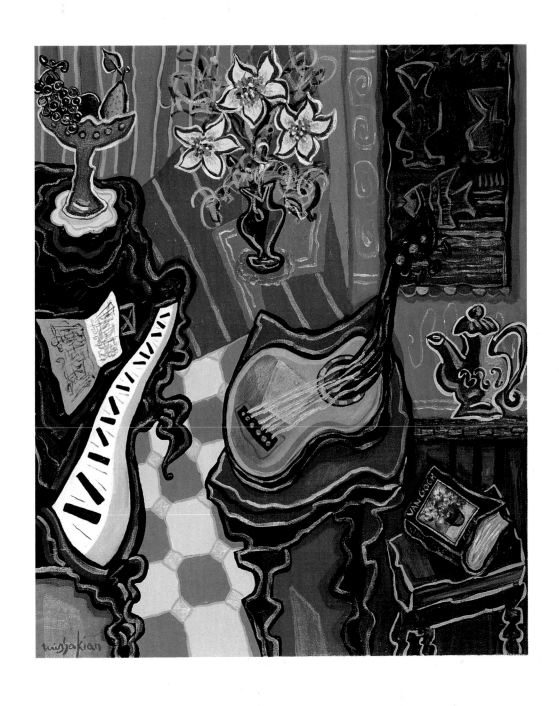

JAZZ UP WITH VINCENT. 1997
SERIGRAPH, 24 in. x 20 in.
SÉRIGRAPHIE, 61 cm x 50 cm.

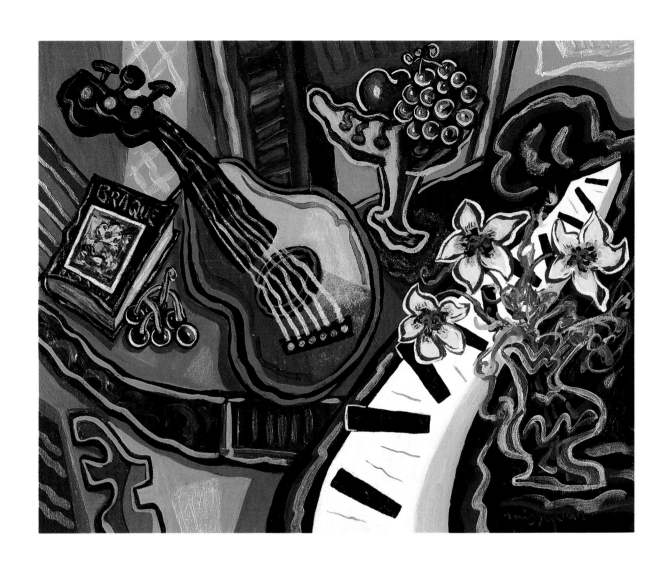

BRAQUE'S FIRST JAZZ. 1997
ACRYLIC ON CANVAS, 16 in. x 20 in.
ACRYLIQUE SUR TOILE, 41 cm x 50 cm.

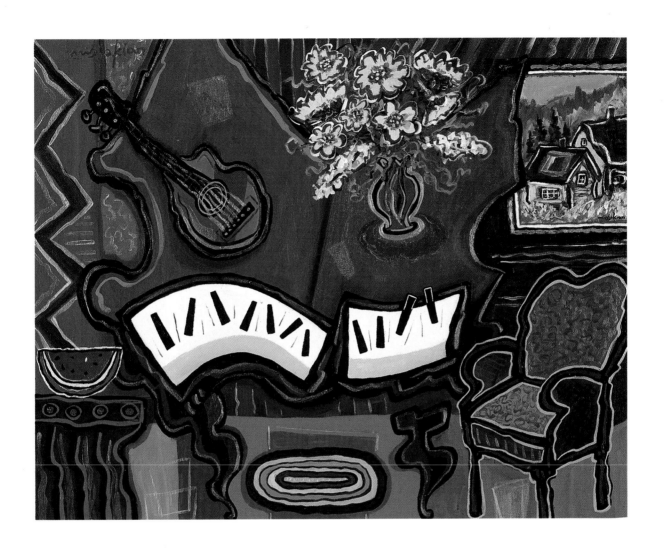

MEMORIES OF AN AUTUMN JAZZ. 1998
ACRYLIC ON CANVAS, 22 in. x 28 in.
ACRYLIQUE SUR TOILE, 56 cm x 71 cm.

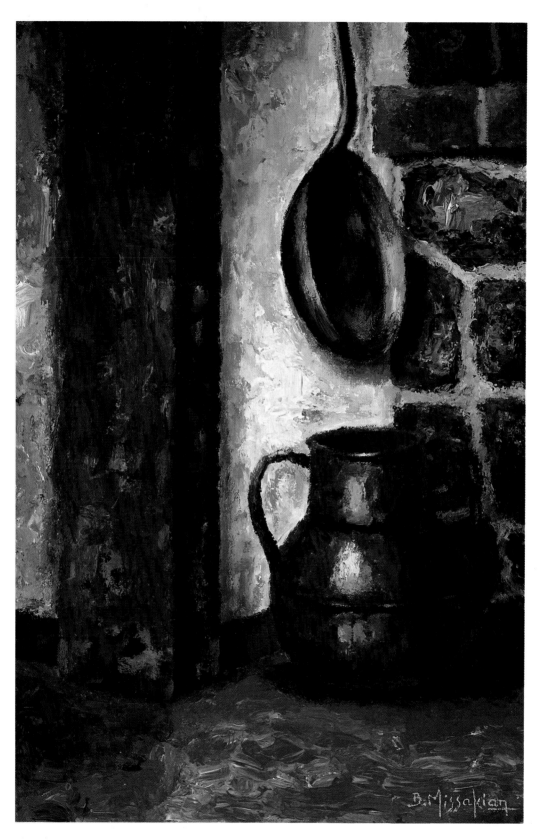

CORNER, HÔTEL LA SAPINIÈRE. 1973
OIL, 18 in. x 12 in.
HUILE, 46 cm x 31 cm.

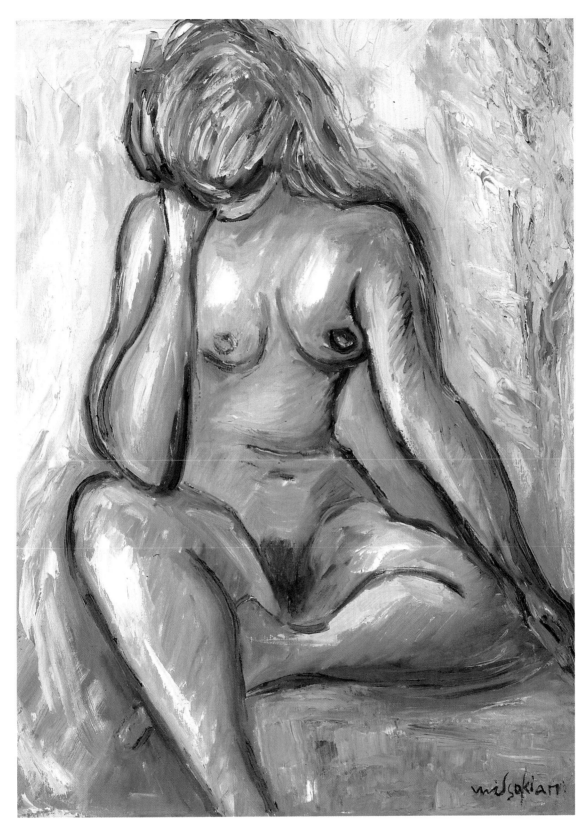

CANDICE, 1979
OIL ON CANVAS 24 in. x 18 in.
HUILE SUR TOILE, 61 cm x 46 cm.

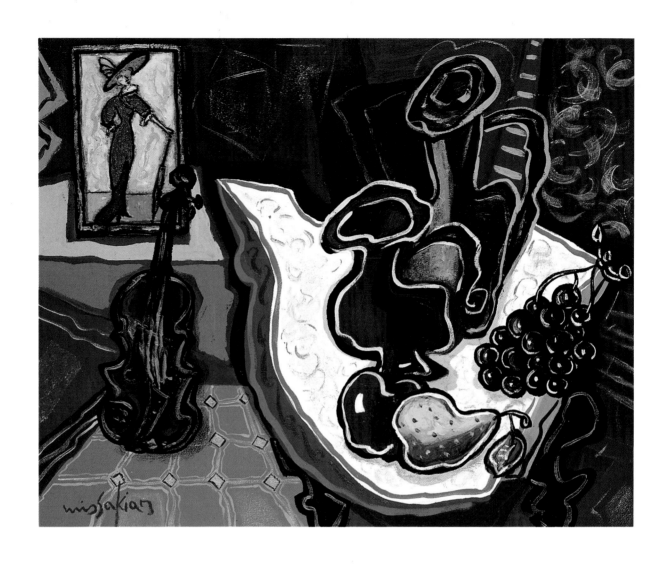

JAZZ UP WITH MY FAIR LADY. 1997
ACRYLIC ON CANVAS, 16 in. x 20 in.
ACRYLIQUE SUR TOILE, 41 cm x 50 cm.

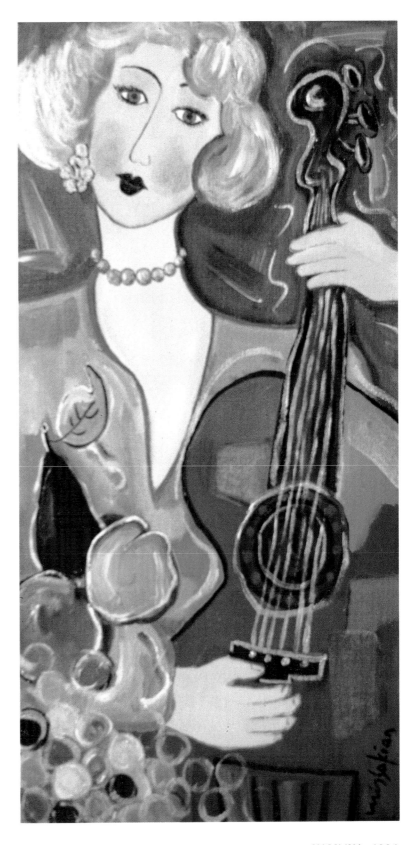

KALINKA. 1994
ACRYLIC ON CANVAS, 20 in. x 10 in.
ACRYLIQUE SUR TOILE, 50 cm x 26 cm.

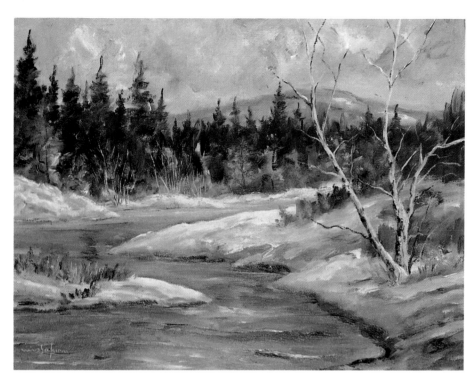

WINTER LAKE. 1987
OIL ON CANVAS, 8 in. x 10 in.
HUILE SUR TOILE, 20 cm x 26 cm.

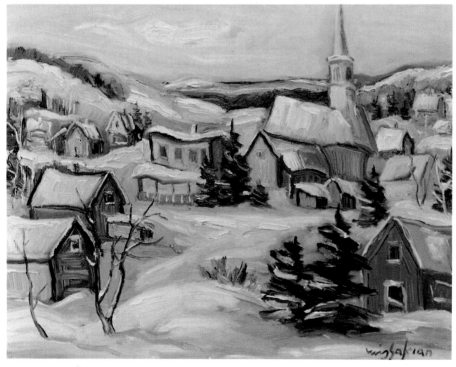

WINTER IN THE LAURENTIANS. 1990
OIL ON CANVAS, 16 in. x 20 in.
HUILE SUR TOILE, 41 cm x 50 cm.

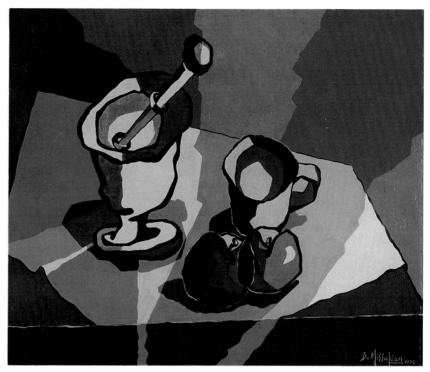

COLLECTION B. ARTINIAN, OAKVILLE, ONTARIO
STILL-LIFE WITH MORTAR. 1975
CASEIN, 23 in. x 27 in.
CASÉINE, 59 cm x 69 cm.

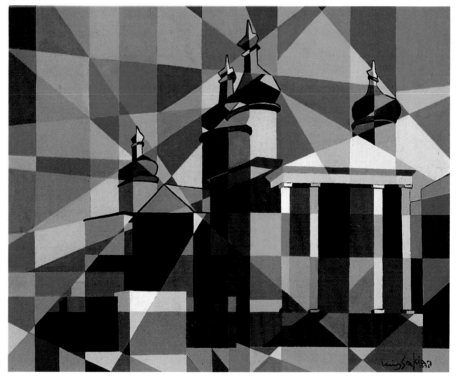

ST. MARY'S UKRANIAN ORTHODOX CHURCH, MONTREAL 1976
CASEIN ON CANVAS, 16 in. x 20 in.
CASÉINE SUR TOILE, 41 cm x 50 cm.

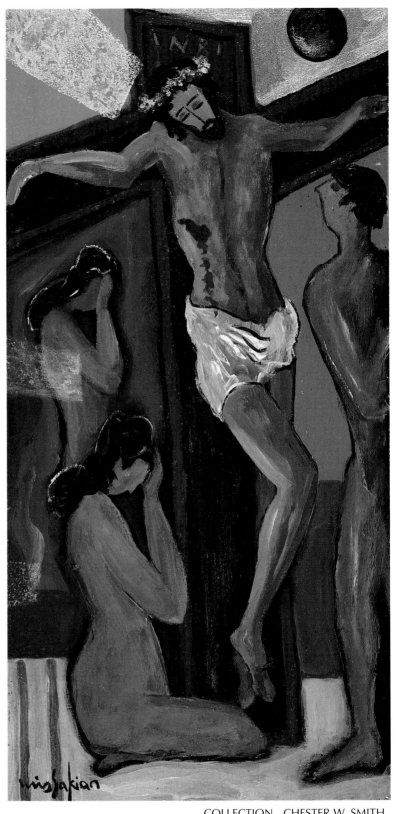

COLLECTION CHESTER W. SMITH,
SEASIDE ART GALLERY, NAGS HEAD, NC

I THIRST. 1995
ACRYLIC, 16 in. x 8 in.
ACRYLIQUE, 41 cm x 20 cm.

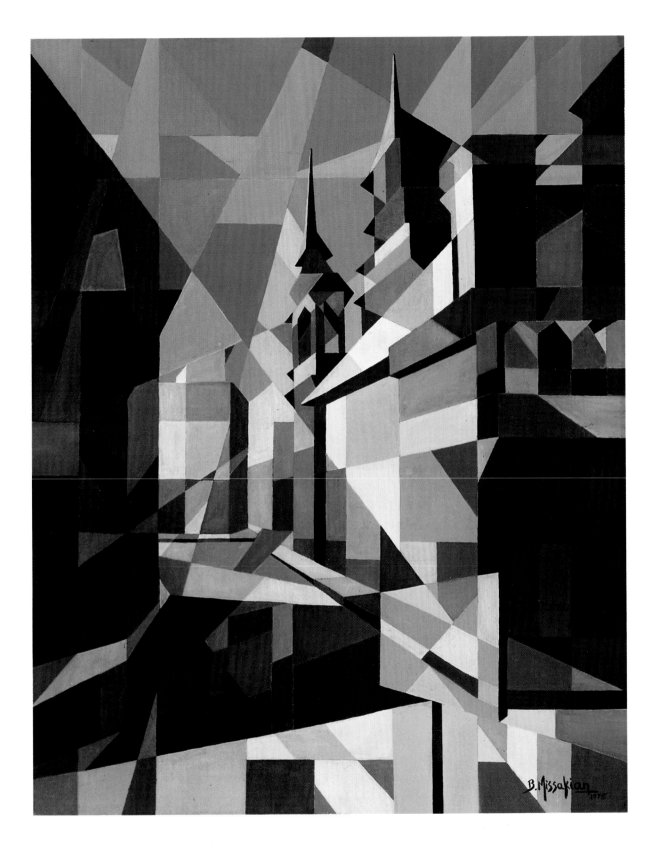

ÉGLISE BONSECOURS, MONTRÉAL. 1975
CASEIN ON CANVAS, 28 in. x 22 in.
CASÉINE SUR TOILE, 71 cm x 56 cm.

Van Gogh, dans son œuvre intitulée *Un café la nuit* (1888), de la collection de la Yale University Art Gallery de New Haven, a voulu nous montrer toute la détresse humaine en utilisant principalement deux couleurs : le vert et le rouge. Ce sont ces mêmes couleurs que j'utilise dans mon tableau intitulé *The Red Lake* (1985) pour mettre en scène le traumatisme vécu par toute une nation, la mienne.

L'histoire est en effet tragiquement marquée par le massacre des Arméniens par les Turcs en 1915, qui a fait 1 500 000 victimes. De plus, un million d'Arméniens ont dû fuir leur terre natale. Même si je n'ai pas vécu ce drame, les récits touchants de mes parents qui traitent du martyr arménien du début du siècle résonnent encore gravement dans ma mémoire.

Pour souligner le 70e anniversaire du génocide de 1915, j'ai créé 15 tableaux grand format, dont 14 soulignent la souffrance de l'homme par l'homme. Cette série, intitulée *Les Couleurs d'un génocide*, véhicule la tragédie humaine occasionnée par un génocide qui n'a pris racine que par la volonté d'un seul individu. *The Red Lake, The Last March* et *The Future* font partie de cette série qui a été exposée au Canada, en Europe et aux États-Unis.

Le 15e tableau de la série, *The Future*, exprime la foi et l'espoir que j'ai dans l'humanité. Ce tableau démontre que l'avenir d'un peuple subsiste malgré toutes les atrocités qu'il a subies. Il s'agit d'une œuvre empreinte de l'espoir et du renouveau d'une nation.

Tout comme Picasso avec son fameux *Guernica*, il était important pour moi de me rappeler et, surtout, d'exprimer ouvertement par mes œuvres ma grande compassion devant ce drame.

In Van Gogh's painting, "The Night Cafe" (1888), the artist wanted to show all the despair in human emotions by using main two colors, red and green.

I chose the same colors in "The Red Lake" (1985) to present the trauma experienced by an entire people, my own.

In 1915, one-and-a-half-million Armenians were massacred by the Turks. Over a million more Armenians were forced to flee their native land. My parents' account of this persecution in the early part of this century has long resonated within me, although I did not personally experience this tragic event.

To commemorate this human tragedy on the seventieth anniversary of the 1915 genocide, I created fifteen large paintings. Fourteen of these deal with the suffering that humans inflict on other humans. The artwork conveys the message that a genocide begins with the murder of a single individual. The fifteenth painting, "The Future", bears witness to the faith and hope that I place in humanity. This painting shows that the life of a people does not end despite the atrocities of a genocide. "The Red Lake", "The Last March", and "The Future" are part of a series of fifteen. They have been exhibited in Canada, Europe and the United States as "The Colors of a Genocide." Recalling this dramatic event and commiserating with the victims, including my grandparents, became a mission for me as it was a mission for Picasso to paint his celebrated "Guernica."

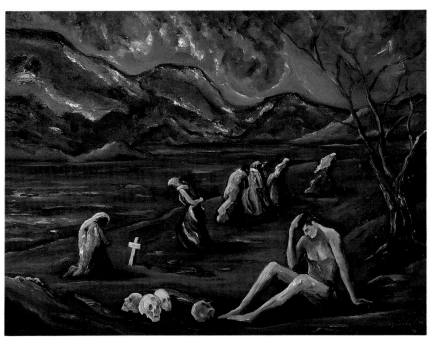

THE RED LAKE. 1985
OIL ON CANVAS, 30 in. x 40 in.
HUILE SUR TOILE, 76 cm x 102 cm.
FROM /DE : COLORS OF A GENOCIDE — COULEURS D'UN GÉNOCIDE.

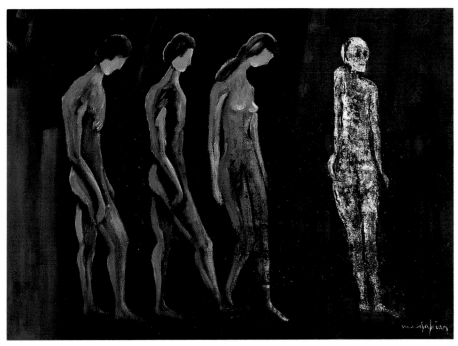

THE LAST MARCH. 1985
OIL ON CANVAS, 30 in. x 40 in.
HUILE SUR TOILE, 76 cm x 102 cm.
FROM/DE : COLORS OF A GENOCIDE — COULEURS D'UN GÉNOCIDE.

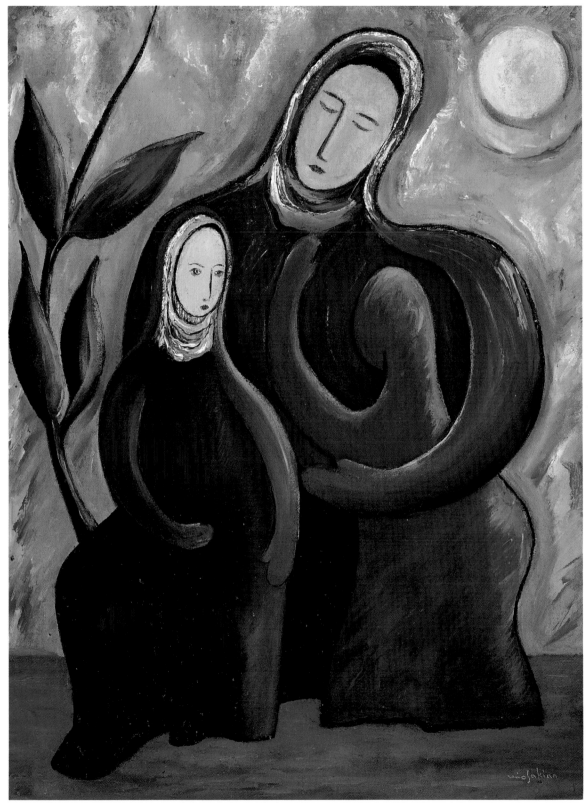

THE FUTURE. 1985
OIL ON CANVAS, 40 in. x 30 in.
HUILE SUR TOILE, 102 cm x 76 cm.
FROM/DE : COLORS OF A GENOCIDE — COULEURS D'UN GÉNOCIDE.

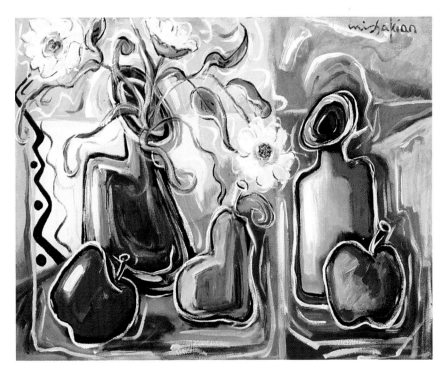

NATURE MORTE AUX BOUTEILLES. 1993
ACRYLIC ON CANVAS, 16 in. x 20 in.
ACRYLIQUE SUR TOILE, 41 cm x 50 cm.

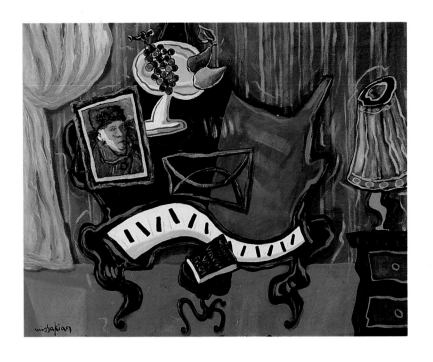

A BLUE NOTE FOR VINCENT. 1994
ACRYLIC ON CANVAS, 22 in. x 28 in.
ACRYLIQUE SUR TOILE, 56 cm x 71 cm.

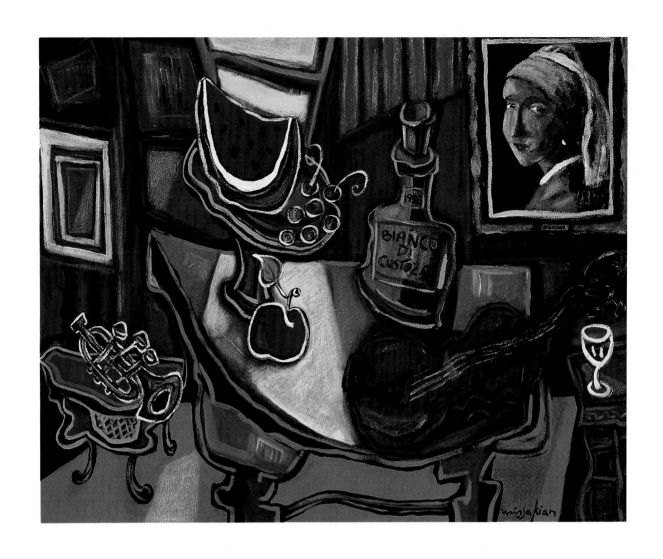

JAZZ UP WITH VERMEER. 1996
SERIGRAPH, 16 in. x 20 in.
SÉRIGRAPHIE, 41 cm x 50 cm.

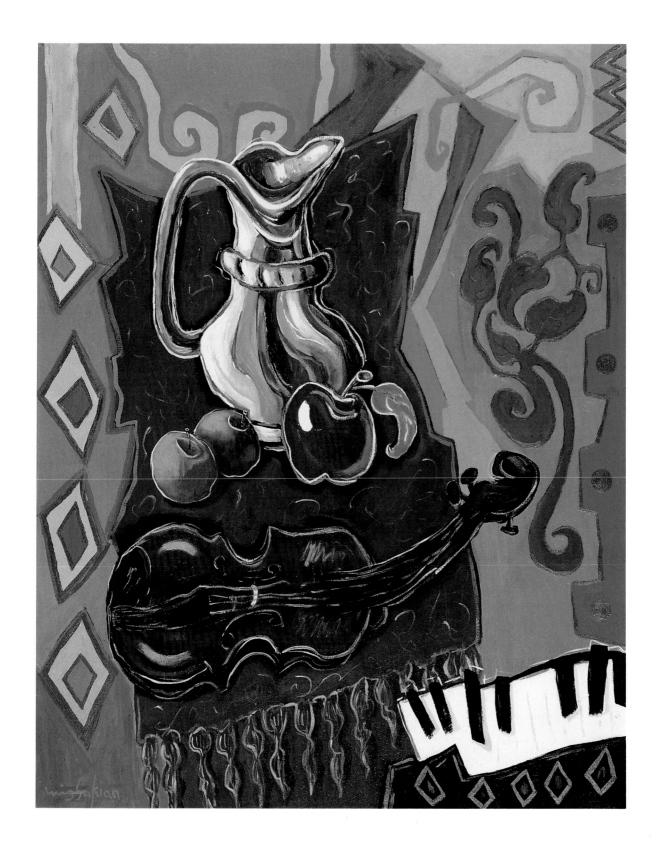

STILL LIFE NO. 22. 1993
ACRYLIC ON CANVAS, 30 in. x 24 in.
ACRYLIQUE SUR TOILE, 76 cm x 61 cm.

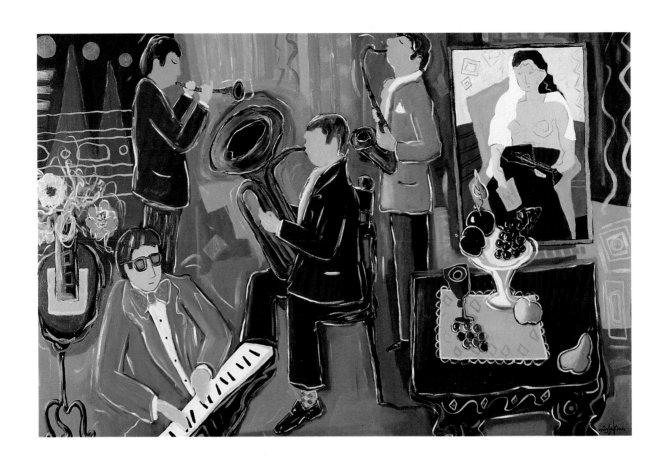

EVENING QUARTET. 1995
ACRYLIC ON CANVAS, 40 in. x 60 in.
ACRYLIQUE SUR TOILE, 102 cm x 153 cm.

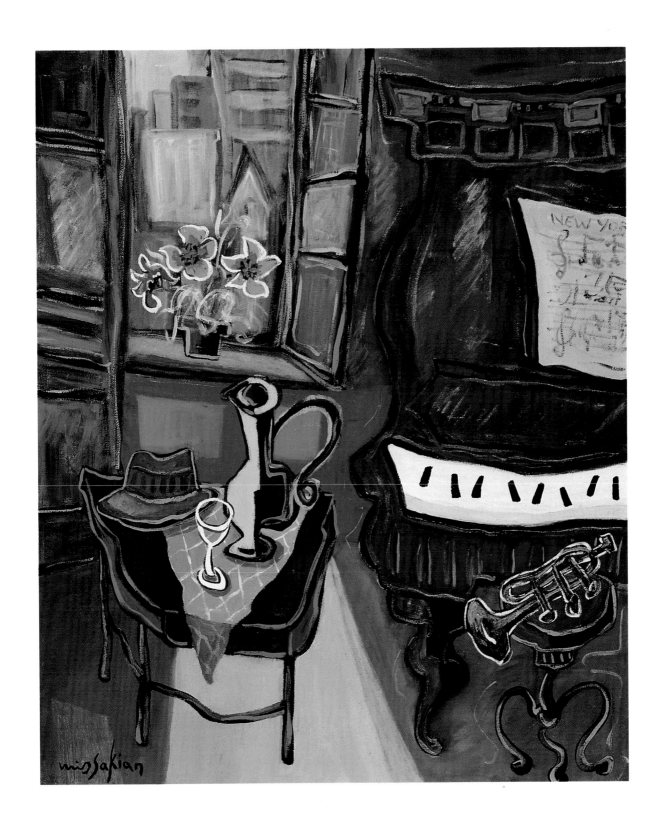

BONJOUR NEW YORK. 1995
ACRYLIC ON CANVAS, 24 in. x 20 in.
ACRYLIQUE SUR TOILE, 60 cm x 50 cm.

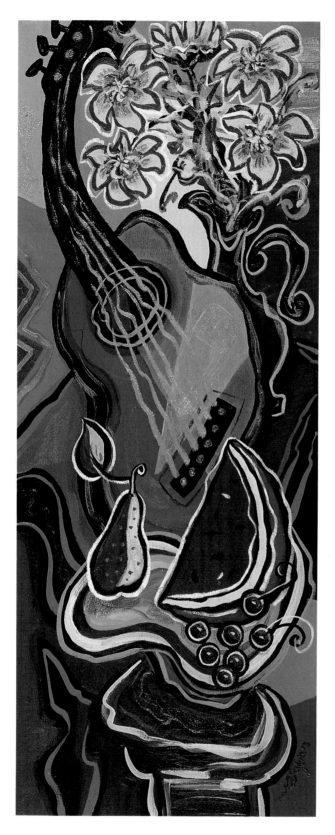

JAZZ UP ON THREE NOTES. 1997
ACRYLIC ON CANVAS, 30 in. x 12 in.
ACRYLIQUE SUR TOILE, 76 cm x 31 cm.

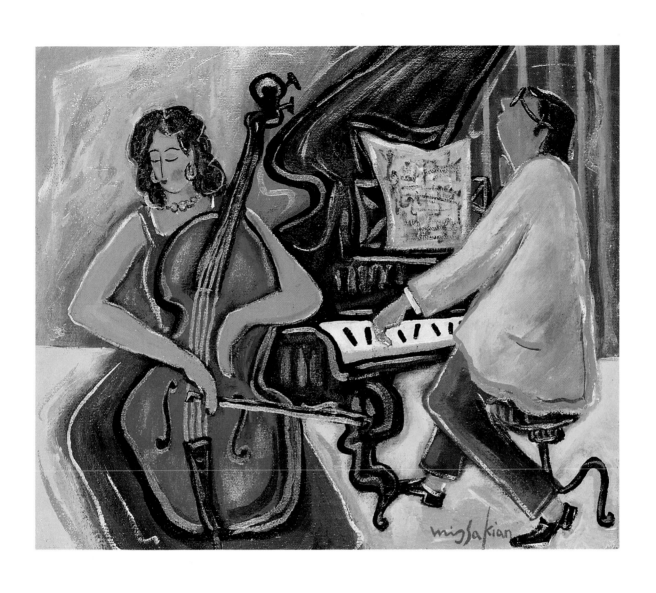

JAM SESSION. 1996
ACRYLIC ON CANVAS, 10 in. x 12 in.
ACRYLIQUE SUR TOILE, 26 cm x 31 cm.

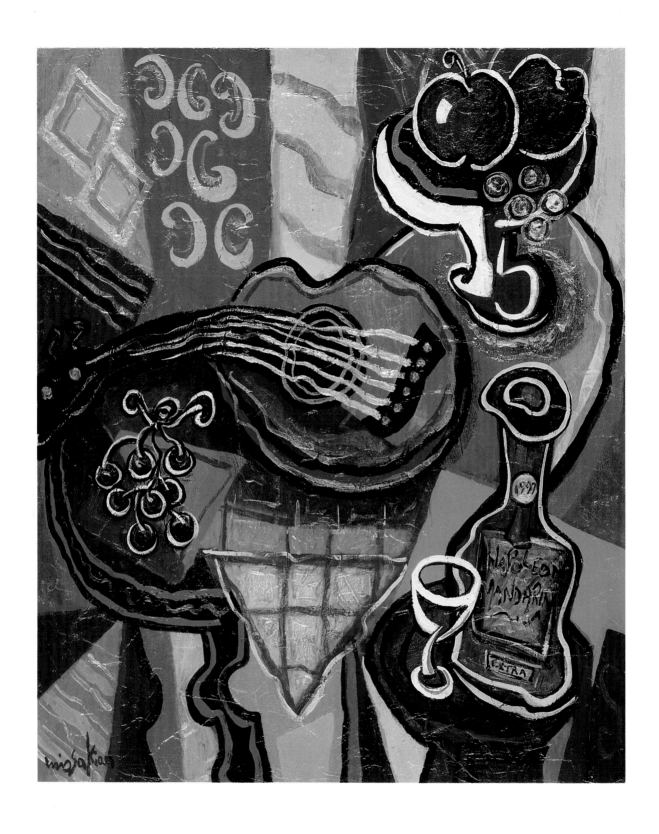

NAPOLEON'S SEVENTH JAZZ. 1997
ACRYLIC ON CANVAS, 24 in. x 20 in.
ACRYLIQUE SUR TOILE, 61 cm x 50 cm.

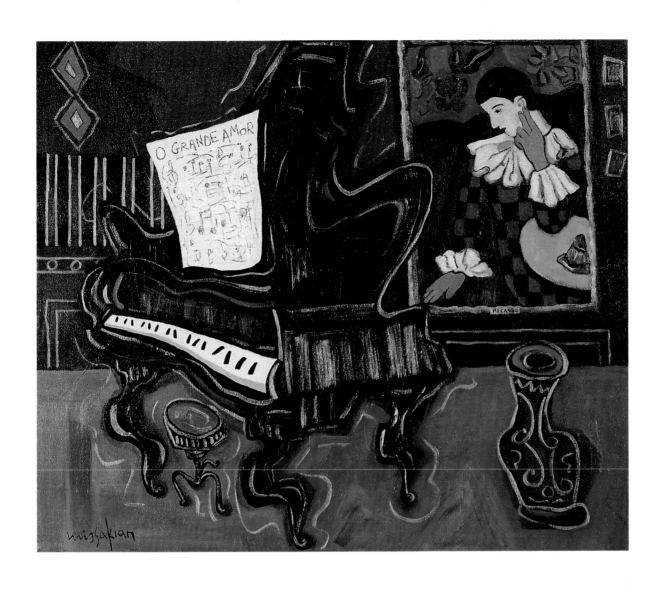

O GRANDE AMOR. 1994
LITHOGRAPH (LIMITED EDITION) 20 in. x 24 in.
LITHOGRAPHIE (ÉDITION LIMITÉE) 50 cm x 61 cm.

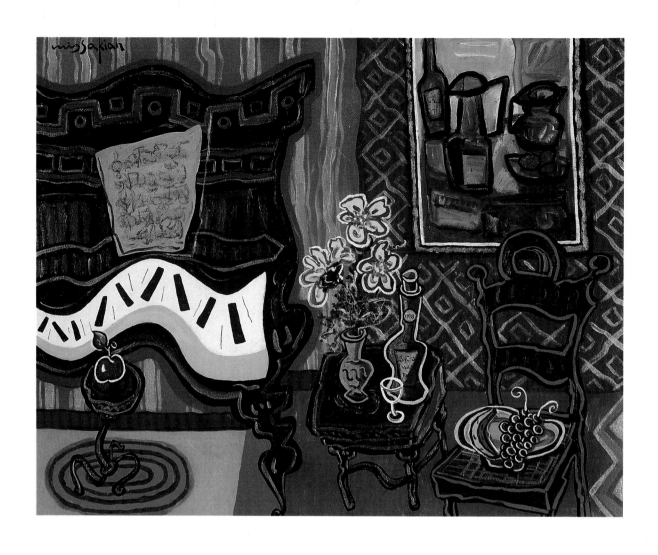

DERAIN'S FIRST JAZZ. 1998
ACRYLIC ON CANVAS, 22 in. x 28 in.
ACRYLIQUE SUR TOILE, 56 cm x 71 cm.

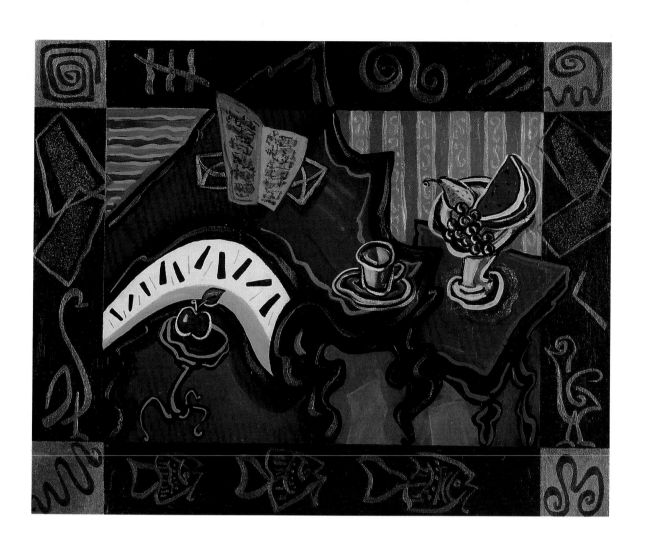

RHYTHM IN BLUE, 1998
ACRYLIC ON CANVAS, 16 in. x 20 in.
ACRYLIQUE SUR TOILE, 41 cm x 50 cm.

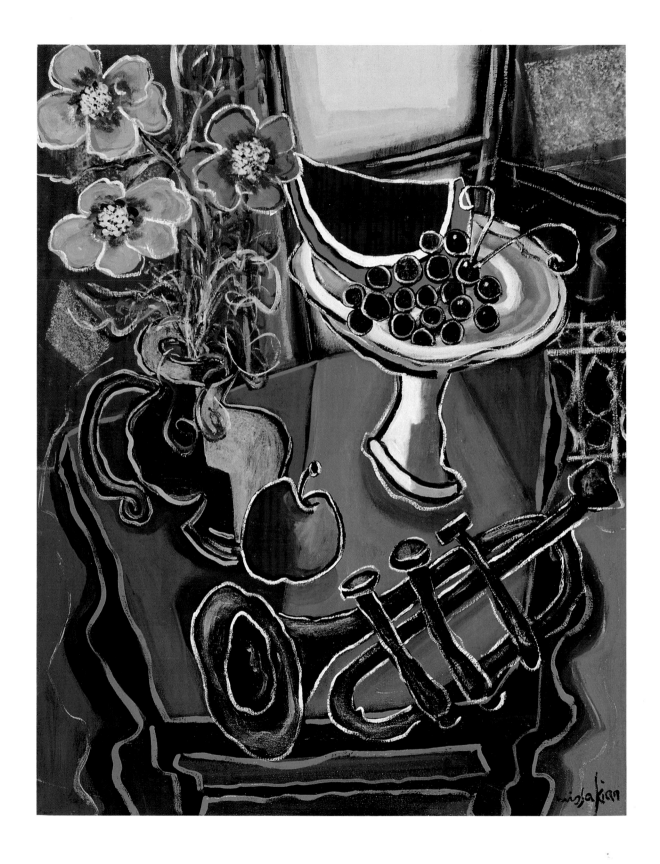

MORNING JAZZ II. 1995
ACRYLIC ON CANVAS, 20 in. x 16 in.
ACRYLIQUE SUR TOILE, 50 cm x 41 cm.

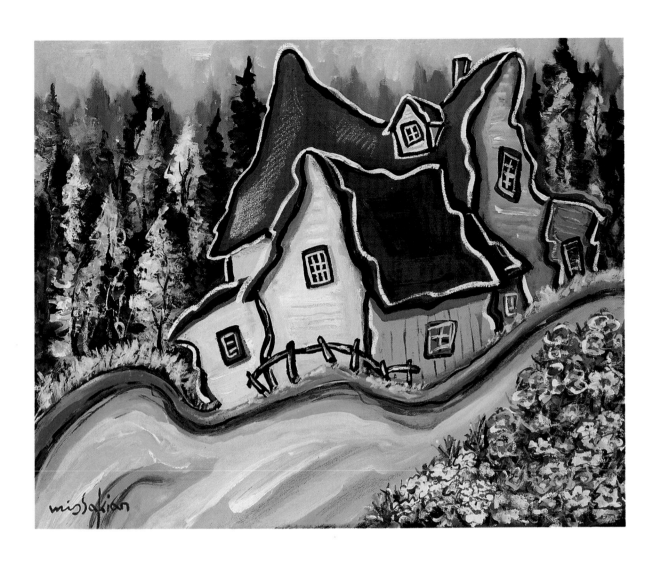

AFTERNOON WALK. 1998
ACRYLIC ON CANVAS, 16 in. x 20 in.
ACRYLIQUE SUR TOILE, 41 cm x 50 cm.

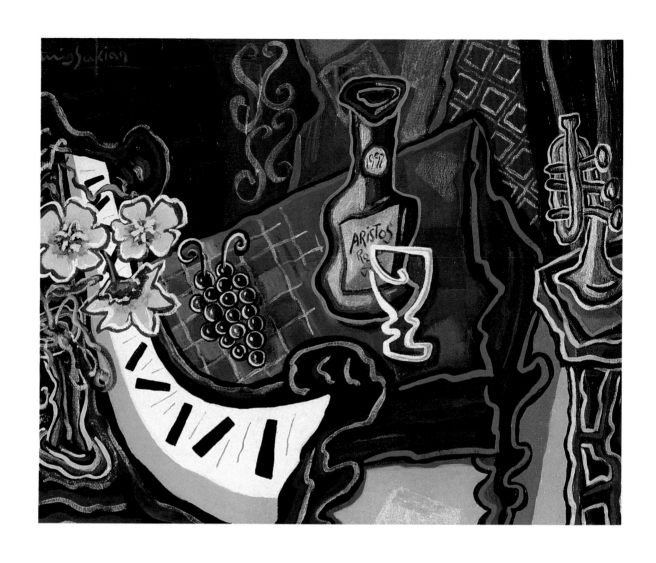

ARISTOS' FIRST JAZZ. 1997
ACRYLIC ON CANVAS, 16 in. x 20 in.
ACRYLIQUE SUR TOILE, 41 cm x 50 cm.

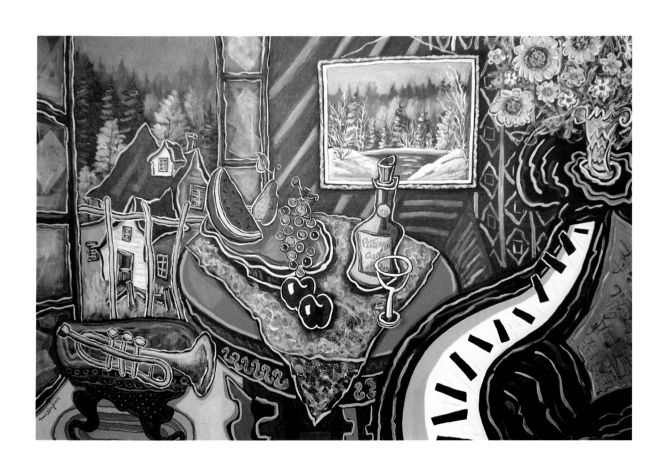

WHAT A WONDERFUL WORLD (HOMAGE TO SATCHMO). 1996
ACRYLIC ON CANVAS, 48 in. x 72 in.
ACRYLIQUE SUR TOILE, 122 cm x 183 cm.

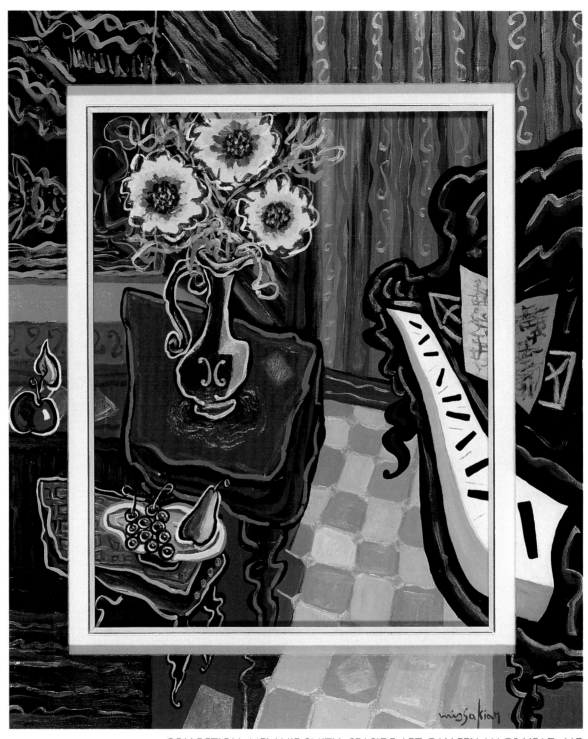

COLLECTION MELANIE SMITH, SEASIDE ART GALLERY, NAGS HEAD, NC

JAZZ UP ON A RED TABLE. 1997
ACRYLIC, 27 in. x 23 in.
ACRYLIQUE, 69 cm x 59 cm.

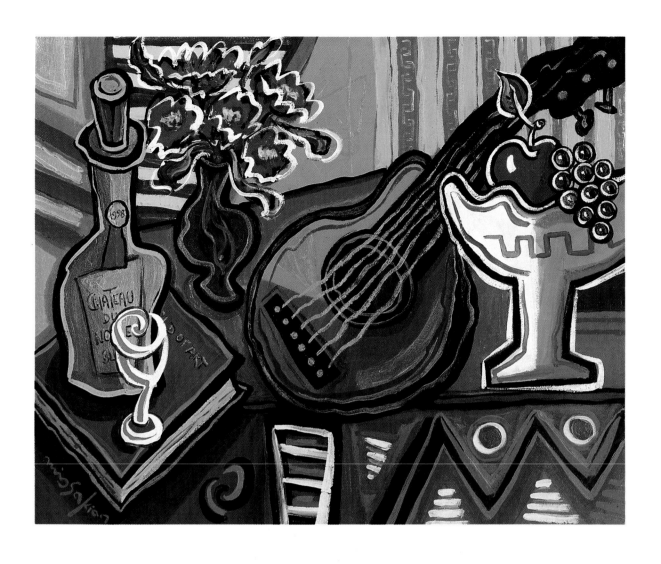

JAZZ UP WITH CHATEAU NOBLE. 1998
ACRYLIC ON CANVAS, 16 in. x 20 in.
ACRYLIQUE SUR TOILE, 41 cm x 50 cm.

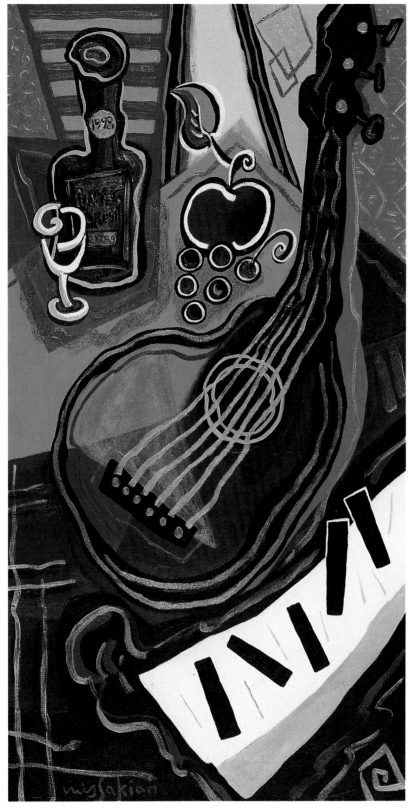

COLLECTION NANCY & MARTIN CHALIFOUR, SAN MARINO, CALIFORNIA

JAZZ UP WITH BLACK FOREST. 1998
ACRYLIC ON CANVAS, 30 in. x 16 in.
ACRYLIQUE SUR TOILE, 76 cm x 41 cm.

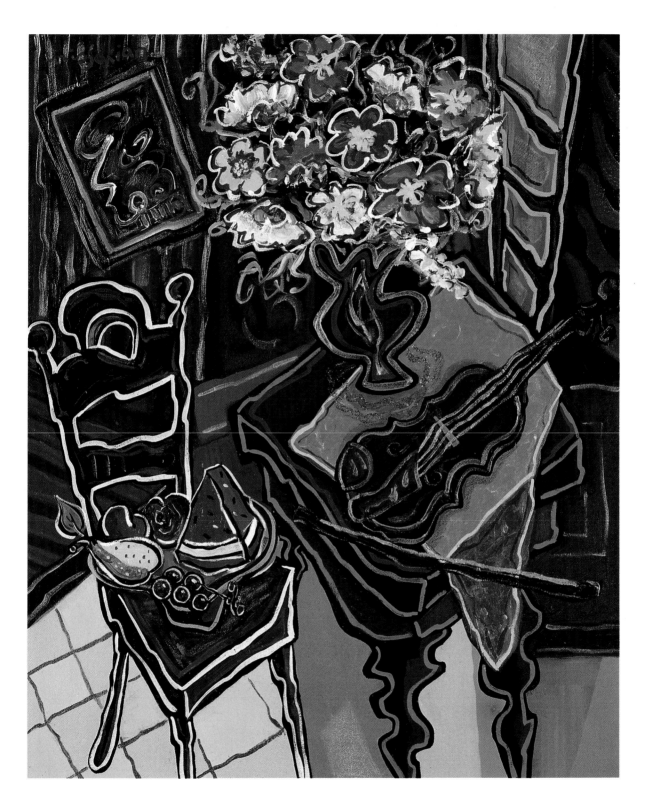

EVENING JAZZ WITH A BLUE VIOLIN. 1997
ACRYLIC ON CANVAS, 24 in. x 20 in.
ACRYLIQUE SUR TOILE, 61 cm x 50 cm.

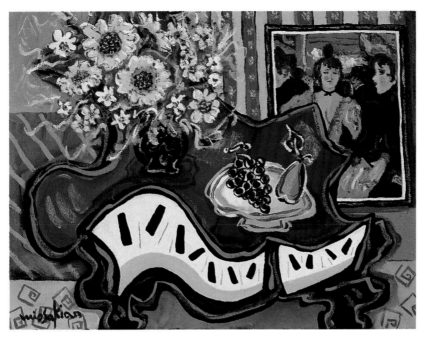

JAZZ UP WITH TOULOUSE-LAUTREC. 1995
LITHOGRAPH (LIMITED EDITION) 12 in. x 16 in.
LITHOGRAPHIE (ÉDITION LIMITÉE) 31 cm x 41 cm.

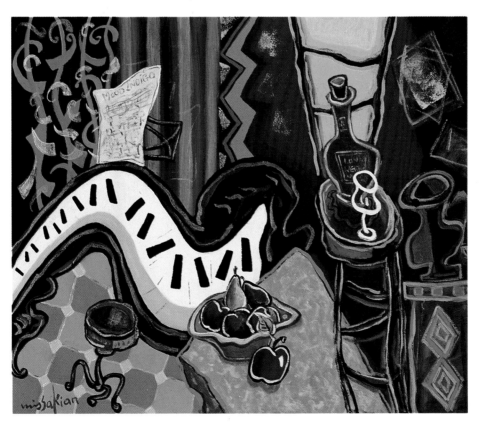

TAKE FIVE WITH LUNA. 1995
LITHOGRAPH (LIMITED EDITION) 14 in. x 17 in.
LITHOGRAPHIE (ÉDITION LIMITÉE) 36 cm X 43 cm.

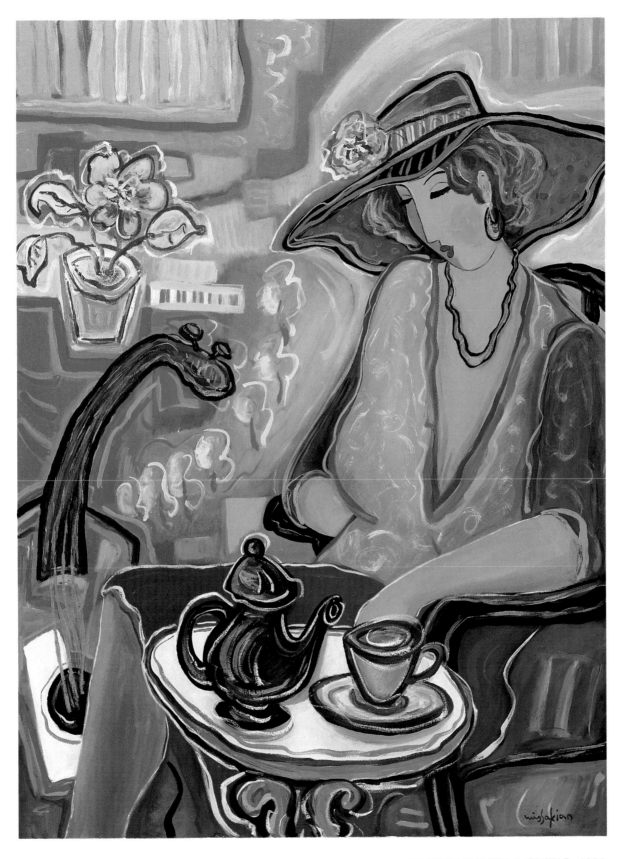

HARMONY WITH A GUITAR. 1996
ACRYLIC ON CANVAS, 40 in. x 30 in.
ACRYLIQUE SUR TOILE, 102 cm x 76 cm.

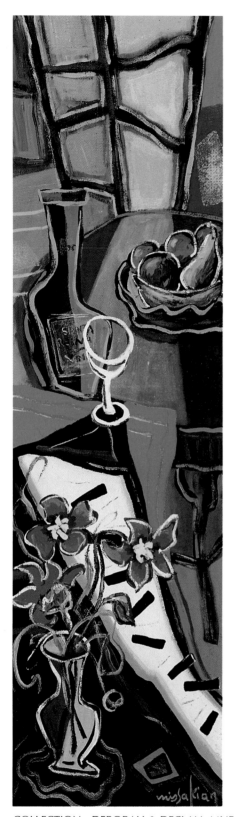

COLLECTION DEBORAH & DECLAN MURPHY, FAIRFIELD, CT

JAZZ UP WITH SANTA REINA. 1995
ACRYLIC ON CANVAS, 28 in. x 8 in.
ACRYLIQUE SUR TOILE, 71 cm x 20 cm.

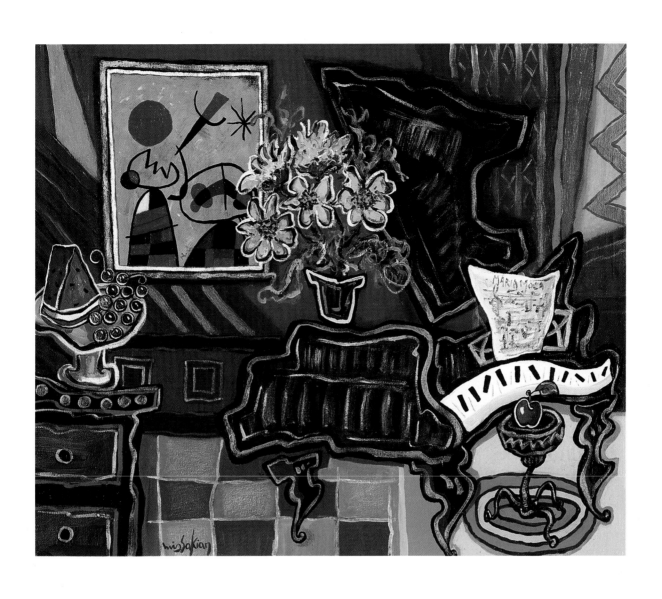

JAZZ UP WITH MIRO. 1997
SERIGRAPH, 20 in. x 24 in.
SÉRIGRAPHIE, 50 cm x 61 cm.

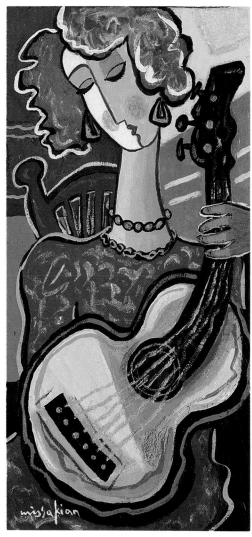

COLLECTION JANE & GARNER BORNSTEIN,
HAMPSTEAD, QUÉBEC

AFTERNOON MELODY. 1998
ACRYLIC ON CANVAS, 12 in. x 6 in.
ACRYLIQUE SUR TOILE, 31 cm x 15 cm.

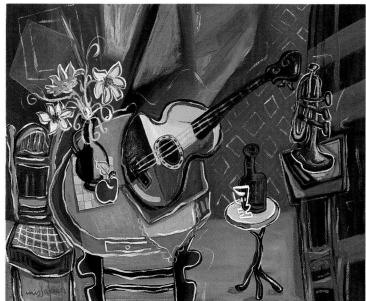

SERENADE IN RED. 1995
ACRYLIC ON CANVAS, 16 in. x 20 in.
ACRYLIQUE SUR TOILE, 41 cm x 50 cm.

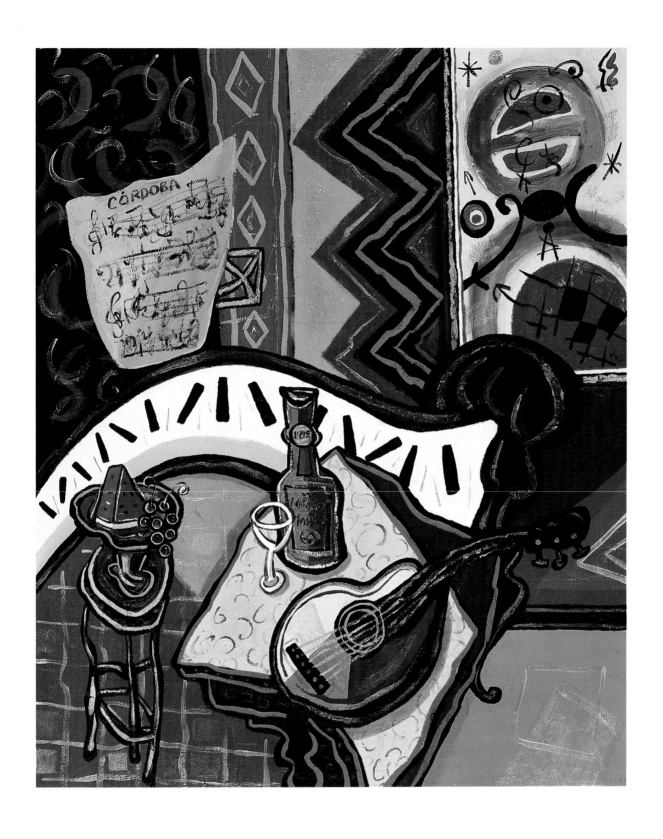

JAZZ UP IN CORDOBA. 1998
SERIGRAPH, 24 in. x 20 in.
SÉRIGRAPHIE, 61 cm x 50 cm.

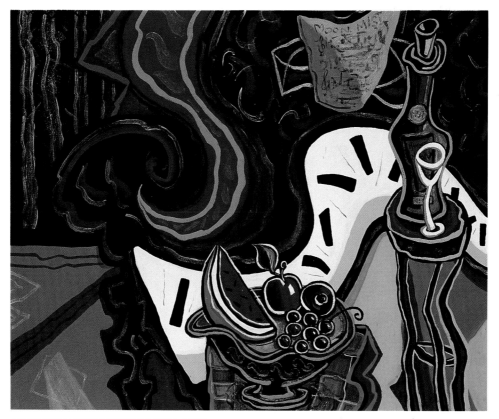

JAZZ UP WITH MOON MIST. 1997
ACRYLIC ON CANVAS, 20 in. x 24 in.
ACRYLIQUE SUR TOILE, 50 cm x 61 cm.

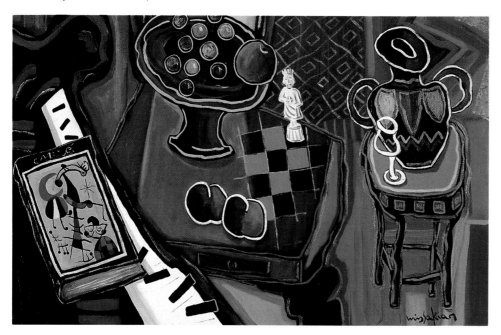

JAZZ UP WITH THE KING. 1995
ACRYLIC ON CANVAS, 22 in. x 28 in.
ACRYLIQUE SUR TOILE, 56 cm X 71 cm.

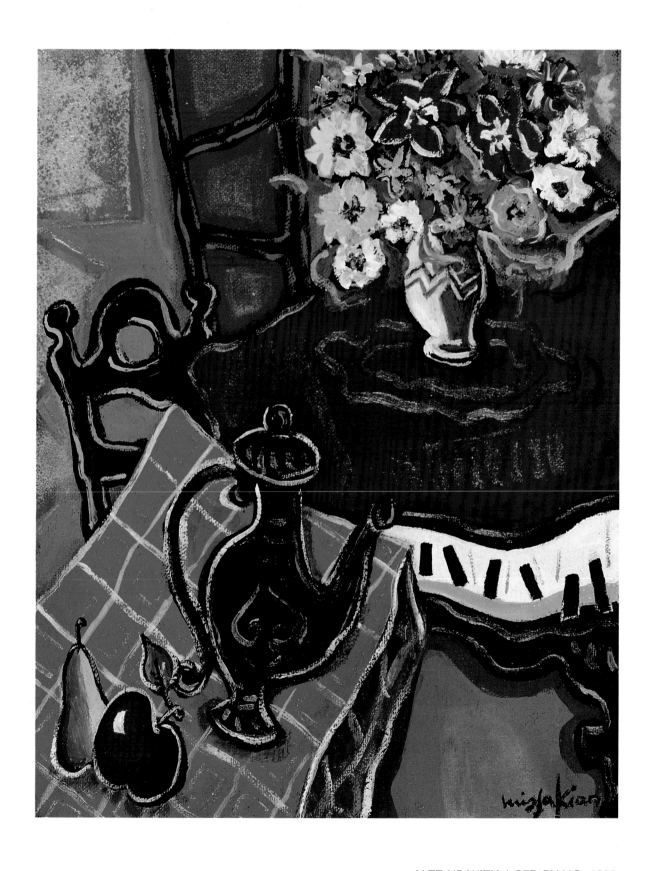

JAZZ UP WITH A RED PIANO. 1995
ACRYLIC ON CANVAS, 10 in. x 8 in.
ACRYLIQUE SUR TOILE, 26 cm x 20 cm.

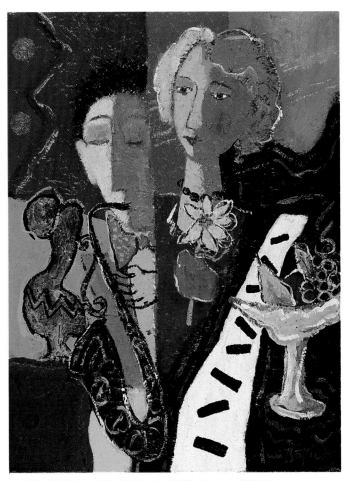

COLLECTION DEBORAH & DECLAN MURPHY,
FAIRFIELD, CT

NO MORE BLUES. 1995
ACRYLIC ON CANVAS, 16 in. x 12 in.
ACRYLIQUE SUR TOILE, 41 cm x 31 cm.

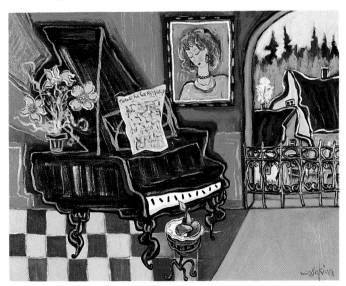

THANKS FOR THE MEMORIES. 1995
ACRYLIC ON CANVAS, 22 in. x 28 in.
ACRYLIQUE SUR TOILE, 56 cm x 71 cm.

Solo Exhibitions/ Expositions

1998 Seaside Art Gallery, Nags Head, North Carolina
 Galerie Saint-Dizier, Montréal, Québec
 Monty Stabler Galleries, Birmingham, Alabama

1996 Monty Stabler Galleries, Birmingham, Alabama

1995 Winton Park, Fairfield, Connecticut
 Galerie Klimantiris, Montréal, Québec

1994 Shepard Gallery, Whistler, British Columbia
 Galerie Ombre et Lumière, Québec, Québec
 Galerie Klimantiris, Montréal, Québec

1993 Galerie Milart, Saint-Bruno, Québec

1992 Galerie d'art Saint-Laurent, Saint-Laurent, Québec
 Artexpo, New York, New York

1991 Galerie d'art de Bougainville, Montréal, Québec
 Tekeyan Armenian Cultural Association, Saint-Laurent, Québec

1990 Green Gables Gallery, Oakville, Ontario
 Gallery Collections, Windsor, Ontario
 Frame-It Gallery, Chatham, Ontario
 Galerie d'art Josette Tilmant, Saint-Sauveur, Québec
 Galerie d'art Manseau, Joliette, Québec

1989 Maison d'art Saint-Laurent, Saint-Laurent, Québec
 Lambethway Art Gallery, London, Ontario
 Gates Graphics and Fine Arts, Burlington, Ontario

1987 Lambeth Art Festival, London, Ontario

1986 Palais Palffy, Vienna, Austria
 Arabella Hotel, Munich, Germany

1985 Hamazkain Art Gallery, Toronto, Ontario
 Lambethway Art Gallery, London, Ontario
 Decor 76 Gallery, Montréal West, Québec

1983 Hamazkain Art Gallery, Toronto, Ontario

1981 Studio M-1, Montréal, Québec

Selected Group Exhibitions/Expositions de groupe

1998 International Miniature Art Show, Nags Head, North Carolina

1997 Adele Campbell Fine Art Gallery, Whistler, British Columbia
Monty Stabler Galleries, Birmingham, Alabama
Centennial Art Show, Montréal West, Québec
A.G.B.U., Montréal, Québec
Galerie Saint-Dizier, Montréal, Québec
International Miniature Art Show, Nags Head, North Carolina

1996 Alex Fraser Galleries, Vancouver, Québec
A.G.B.U., Montréal, Québec

1995 Le Balcon d'art, Saint-Lambert, Québec
International Miniature Art Show, Nags Head, North Carolina
Bishop's Fine Art and Antiques, Calgary, Alberta
Ferell-Rich Gallery, Boca Raton, Florida

1994 Music in the Mountains, Whistler, British Columbia
Collection Tekeyan, Montréal, Canada

1993 Musée Vaudreuil-Soulanges, Vaudreuil, Québec
Collection Tekeyan, Montréal, Québec

1990 Armenian Prelacy, New York, New York
Galerie d'art Manseau, Joliette, Québec
London International Art Festival, London, Ontario
Maison d'art Saint-Laurent, Saint-Laurent, Québec
Heritage, Hull, Québec

1989 Altinian-Laing Gallery, Saint-Laurent, Québec
Place des arts, Montréal, Québec
Concordia University, Montréal, Québec

1988 Mir Art Bell, Mirabel, Québec

1986 International Art Festival, Montréal, Canada

Bibliography /Bibliographie

Newspapers/Journaux

Arts and Leisure. Berge Missakian at Monty Stabler Galleries. *The Birmingham News.* Birmingham, Alabama. December 31, 1995.

Arts et spectacles dans la vallée. Missakian à la galerie Josette Tilmant. *La Presse.* Montréal, Québec, 25 octobre, 1990.

Berge Missakian. *Le Bulletin*, Lien des organismes francophones. Toronto, Ontario, 6 octobre, 1983.

Bourassa, Louise. Missakian ou la joie peinte d'un Québec adopté. *Journal Joliette*. Joliette, Québec, 7 novembre, 1990.

Brooker, Jeanette. Three Artists' Centennial Contributions. *The Informer*. Montréal, Québec. November 1996.

Cohen, Elaine. Mon Québec: Part of Artist's Canadian Panorama. *The Suburban*. Montréal, Québec. April 1989.

Dakessian, A. Missakian — A Profile. *Zartonk Daily*. Beirut Lebanon. January 26, 1987.

Der Ohanessian, S. Missakian : Québec Landscapes. *Abaka Weekly*. Montréal, Québec. October 20, 1986.

Duncan, Ann. Painting of the Week. *The Gazette*. Montréal, Québec. April 3, 1992.

Fenner MacDougall, Sally. Colors of My Country. *The London Free Press*. London, Ontario. September 10, 1987.

Fenner MacDougall, Sally. Ontario Impressions. *The London Free Press*. London, Ontario. September 1, 1988.

Hubbard, J. Artist Captures Canada's Untamed Wilds on Canvas. *Oakville Today*. Oakville, Ontario. March 22, 1990.

Kultur Missakian. *Suddeutsche Zeitung*. München, Deutschland. 7. April, 1986.

Lefebvre, J.C. Missakian Exhibits 75 Oil Landscapes. *The Informer*. Montréal West, Québec. September 1982.

Mackenzie, Laurie. With a Brush and a Song. *The Monitor*. Montréal, Québec. February 4, 1998.

Malloch, Susan. Artist Gets International Recognition. *The Informer*. Montréal West, Québec. October 1995.

Margossian, Garo. Profile: Missakian. *Hairenik Daily*. Boston, Massachusetts. May 1983.

Mendelman, Bernard. Artseen. *The Suburban*. Montréal, Québec. March 19, 1997.

Mendelman, Bernard. Missakian jazzes it up for Montréal West. *The Suburban*. Montréal, Québec. May 15, 1996.

Millette, Dominique. Les Laurentides de Van Gogh. L'*Express de Toronto*. Toronto, Ontario, 18 octobre, 1983.

Missakian: Exploring Colors on Canvas. *Abaka Weekly*. Montréal, Québec. May 6, 1991.

Missakian — The Artist. *New Life Armenian Weekly*. Los Angeles, Ca. November 3, 1983.

Momijan, B. 15 Paintings: The Genocide. *Horizon Weekly*. Montréal, Québec. April 25, 1985.

A Montreal Scene. Berge Missakian: Ukrainian Orthodox Church in Montreal. *The Montreal Star*. Montréal, Québec. October 1975.

A Montreal Scene. Berge Missakian: Église Bonsecours. *The Montreal Star*. Montréal, Québec. October 1976.

Mozel, Howard. Missakian opens at Green Gables. *Oakville Beaver*. Oakville, Ontario. March 23, 1990.

Nelson, James R. Missakian's Homage to the Masters Evokes an Old Avant-Garde. *The Birmingham News*. Birmingham, Alabama. January 14, 1996.

Papazian, Pascal. Missakian: Exhibition. *Horizon Weekly*. Montréal, Québec. October 3, 1983.

Shamlian, Garo. Conversation with Missakian. *Horizon Weekly*. Montréal, Québec. April 1, 1985.

Ross, J. Culture is a booming industry in Whistler. *The Globe and Mail*. Toronto, Ontario. May 20, 1995.

Torgian, Puzant. Berge Missakian and all that Jazz. *The Armenian Reporter International*. New York. October 21, 1996.

Peridodicals/Périodiques

Daoust, B. Berge Missakian : The Fruit of Sharing. *Parcours* Vol. 1, #3, Montréal, Québec. July 1995.

Dumas, Chantal. La Musique des couleurs. *Parcours*. Montréal, Québec. Printemps 1992.

Latulippe, Jacques. Annoncez la couleur. *Magazin'art*. Montréal, Québec. Automne 1988.

Latulippe, Jacques. Les Gens qui font l'événement. *Magazin'Art*. Montréal, Québec. Automne 1996.

Missakian's Colors. *The Artist's Magazine*. Cincinnati, Ohio. April 1997.

Roberge, Gaston. La Muse Dansante Portait Missakian. *Parcours*. Montréal, Québec. 1993.

Sauvage, C. Deux peintres de têtes couronnées. *Magazin'art*. Montréal, Canada. Printemps 1990.

Seager, David. Jet Set. *The Crain Press*. Ottawa, Ontario. May 1985.

Television and Entertainment. Artist with Gentleness. Whistler, British Columbia. March 31, 1994.

Missakian Exhibition opens at Shepard Gallery. *Television and Entertainment.* Whistler, British Columbia. July 7, 1994.

Catalogues/Guides

Biennial Guide to Canadian Artists in Galleries (1996-98) Montréal, Québec : Editart International. 1998.

Bruens, Louis. *Berge Missakian 200 Visions nouvelles de peintres du Québec.* Montréal, Québec : éditions La Palette, 1990.

Bruens, Louis. *Berge Missakian 106 Professionnels de la peinture.* Montréal, Québec : éditions La Palette, 1991.

Bruens, Louis. *Berge Missakian Peinture, Culture et Réalités Québécoises.* Montréal, Québec : éditions La Palette, 1992.

Bruens, L. Qui donc est Missakian ? Montréal, Québec : éditions la Palette, 1992.

Bruens, L. *Les Secrets du marché de la peinture Sainte-Agathe-des-Monts,* Québec : Poly-inter,1993.

Nos Peintres Québécois, Berge Missakian. *Dernière Heure.* Montréal, Québec : Décembre 1994.

Peintre du Québec-Coté en galeries 1996-1997. Montréal, Québec : De Roussan, 1997.

T. Lindberg. Missakian Nonstop Jazz (Catalogue). Washington : Anacortes, 1995.

Three Artists' Studios Collage, The Museum of Fine Arts, Montréal, Québec. January-February, 1997.

Vallée, Félix. Berge Missakian Guide Vallée, vol. II - III, 1983, 1989, Montréal, Québec : Publications Charles-Huot.

Who's Who in American Art. 21st Ed. 1995-1996, 22nd Ed. 1997-98. New Providence, New Jersey: Reed Reference Publishing.

Articles de l'artiste/Artist's Articles

The Group of Seven: Creators of a Truly Canadian Art Market. *Magazin'Art* #1, Fall 1990.

Henri Matisse: A Retrospective at the Museum of Modern Art (New York). *Laurentian Magazine* #5, February 1993.

Jazz up Your Still-Lifes. *The Artist's Magazine.* Cincinnati, Ohio. March 1997.

Liliane Clément: Painter of Time and Space. *Magazin'Art* #3. Spring 1991.

Paul Gaugin: Where Do We Come From? Who Are We? Where Are We Going? *Magazin'Art* #2. Winter 1990.

Three Laurentians. *The Laurentian Magazine* #4. January 1993.

Entrevues/Interviews

1997 CBC TV Newswatch, Montréal, Québec

1990 TV Cable 9, Montréal, Québec, « Parlons d'art »

1990 CBEF Radio Canada, CBC Windsor, Ontario

1989 TV Cable 13 London, Ontario « Talkart »

1986 Voice of America (Radio) Munich, Germany

1985 TV Cable 13 London, Ontario « Talkart »

1983 CJBC Radio Canada, CBC Toronto, Ontario